U0087028

我的水彩記事

麥刻風———————著

隨手畫出清新小時光

目錄

水彩畫天生就是浪漫又夢幻
用水來調和顏料作畫，將水與色相融合
水的流動性與顏料的透明感結合形成獨特的水色
乾濕濃淡、色彩豐盈，畫面的表現力呼之欲出
靈動、自然的和諧美感，構築起亦幻亦真的奇妙視覺效果
沒有人會不愛水彩畫，它有著迷幻的神奇吸引力

我的水彩畫具

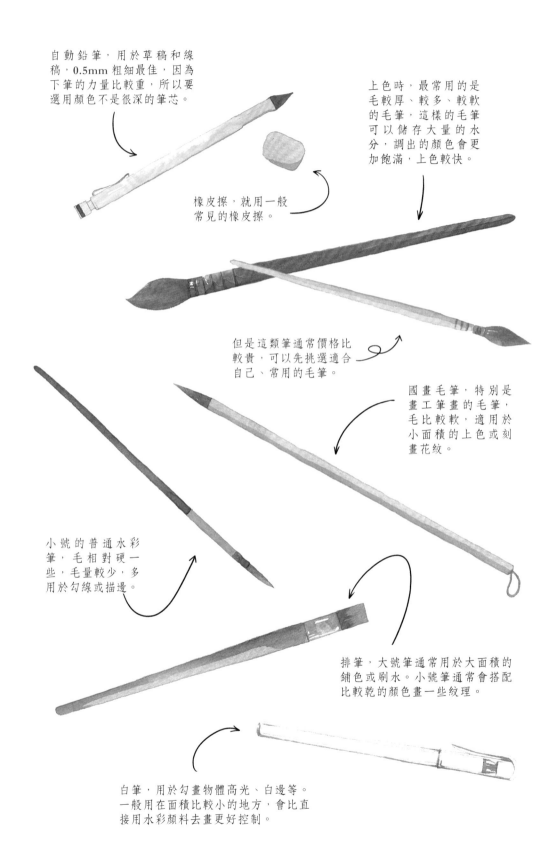

自動鉛筆，用於草稿和線稿，0.5mm 粗細最佳，因為下筆的力量比較重，所以要選用顏色不是很深的筆芯。

上色時，最常用的是毛較厚、較多、較軟的毛筆，這樣的毛筆可以儲存大量的水分，調出的顏色會更加飽滿，上色較快。

橡皮擦，就用一般常見的橡皮擦。

但是這類筆通常價格比較貴，可以先挑選適合自己、常用的毛筆。

國畫毛筆，特別是畫工筆畫的毛筆，毛比較軟，適用於小面積的上色或刻畫花紋。

小號的普通水彩筆，毛相對硬一些，毛量較少，多用於勾線或描邊。

排筆，大號筆通常用於大面積的鋪色或刷水。小號筆通常會搭配比較乾的顏色畫一些紋理。

白筆，用於勾畫物體高光、白邊等。一般用在面積比較小的地方，會比直接用水彩顏料去畫更好控制。

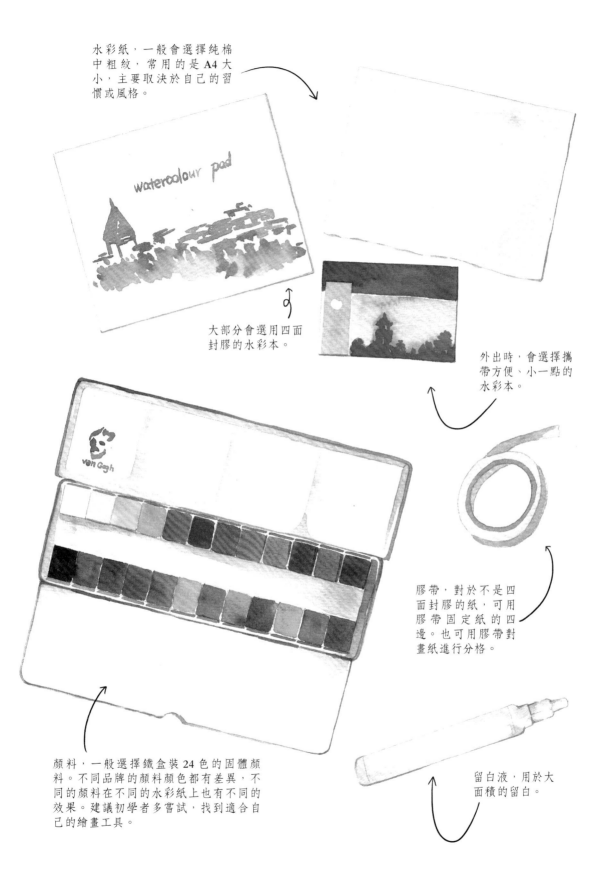

水彩紙，一般會選擇純棉中粗紋，常用的是 A4 大小，主要取決於自己的習慣或風格。

大部分會選用四面封膠的水彩本。

外出時，會選擇攜帶方便、小一點的水彩本。

膠帶，對於不是四面封膠的紙，可用膠帶固定紙的四邊。也可用膠帶對畫紙進行分格。

顏料，一般選擇鐵盒裝 24 色的固體顏料。不同品牌的顏料顏色都有差異，不同的顏料在不同的水彩紙上也有不同的效果。建議初學者多嘗試，找到適合自己的繪畫工具。

留白液，用於大面積的留白。

童話世界

從什麼時候起，變得能夠區分現實和童話
是成人儀式上一板一眼說出十八歲宣言的時候
還是在公司與家之間反反覆覆來來回回的時候
我早就忘了十八歲生日那天說過的大話
也不再抱怨兩點一線的生活剝離了理想
就這麼一路踩過閒言閒語
斬掉盤踞在身旁的欺騙和虛假
披荊斬棘之後，抵達了現實的彼方
那裡竟還殘留名叫「童話」的天堂
如果現實是蛻變、成長的場所
那麼童話就是歡鬧、徜徉的搖籃
長頸鹿會載著我逃離人群
黑熊在森林裡哄著我入睡
躲在童話裡，品嘗動物的靈魂給予的純真蜜糖
就這麼悄悄地，偶爾背叛一次成人世界也無妨

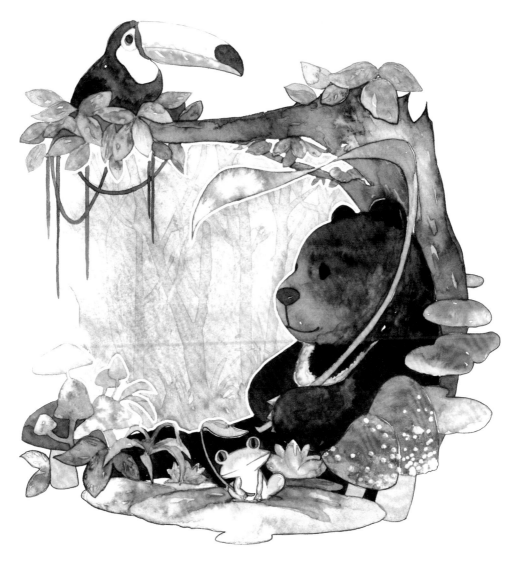

森林

我跑出高樓林立的怪物城市
精靈們指引我逃進了城市邊緣的那片森林

森林低吟著古老的故事
那些它站在巔峰文明與破碎原始之間
目睹過的烽火硝煙，還有滄海桑田

可惜，已經很久沒有人類願意聽它說這些故事了
精靈們說
但我很慶幸，我聽到了

在畫線稿的時候要仔細畫出每個物體的輪廓。

使用綠、藍、紫、紅4種顏色暈染蘑菇。

在顏色暈染的時候，水分一定要充足，才能讓顏色自然地形成漸層。

如果是相鄰的兩種顏色，建議先畫淺色，再畫深色。

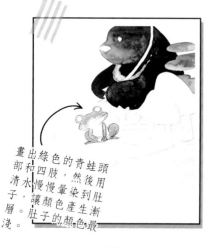

畫出綠色的青蛙頭部和四肢，然後用清水慢慢暈染到肚子，讓顏色產生漸層。肚子的顏色最淺。

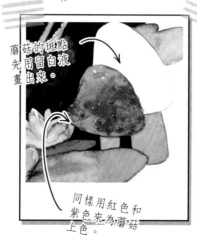

蘑菇的斑點先用留白液畫出來。

同樣用紅色和紫色來為蘑菇上色。

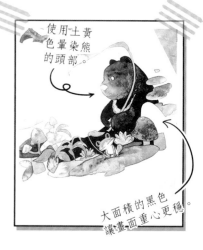

使用土黃色暈染熊的頭部。

大面積的黑色讓畫面重心更穩。

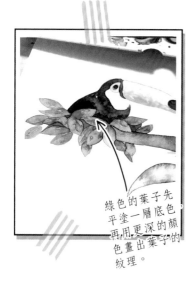

綠色的葉子先平塗一層底色，再用更深的顏色畫出葉子的紋理。

雨林的顏色很豐富，所以選擇了黑熊作為主體，在五彩斑斕的森林中一眼就能看到它，形成對比。因為黑熊的顏色比較深，所以在左上角加了一隻和黑熊顏色一樣的大嘴鳥，來平衡構圖。

黑熊的身體用顏色加水稀釋的方法一層一層地塗，讓水痕更清晰，從而製造出黑熊毛茸茸的感覺。

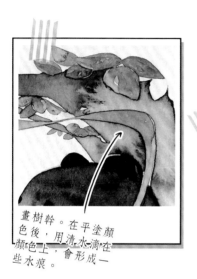

畫樹幹。在平塗顏
色後，用清水滴在
顏色上，會形成一
些水痕。

畫完所有前景部分。

背景的部分先
用藍色塗底
色，邊緣用清
水暈染漸層。

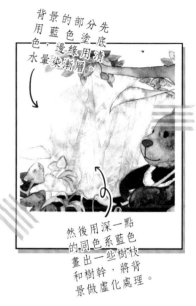

然後用深一點
的同色系藍色
畫出一些樹枝
和樹幹，將背
景做虛化處理。

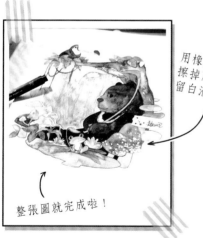

用橡皮擦輕輕
擦掉蘑菇上的
留白液。

整張圖就完成啦！

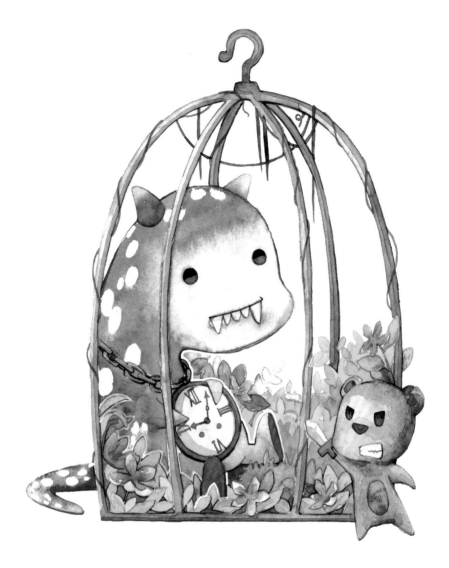

每一天

自從我出生開始，每天都在馴服一頭叫「生活」的野獸
有時候它嘶聲怒吼，像個怪物
有時候它溫順安睡，像隻懶貓
每一大，我都要小心地踩過它傲嬌的尾巴
再爬過它高昂的頭顱
我還要撫摸它瘋長的獸毛
然後往它的嘴裡投去食物
每一天，我都不得不懷抱著恐懼和期待去馴服它
我必須讓它變成我喜歡的樣子
否則它就會不知羞恥地來馴服我

先用留白液畫出小
怪獸背上的斑點，
然後再開始上色。

小熊的顏色一層
一層加深。

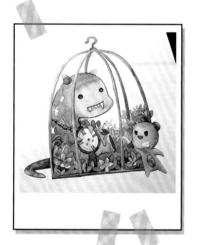

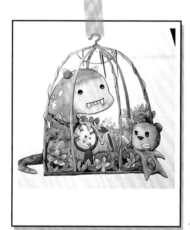

最後等畫面全部乾透之後
用橡皮輕擦掉留白液。

　　　留白液要在最開始使用，把
需要留白的部分先用留白液覆蓋。
　　　留白液比較傷筆，強烈建議
使用廢棄的毛筆或留白液專用筆
來畫，用完後立即清洗。
　　　一定要等到留白液完全乾透
之後再開始上色。同樣的顏色，
畫完圖之後要等顏色全部乾透之
後再擦去留白液。

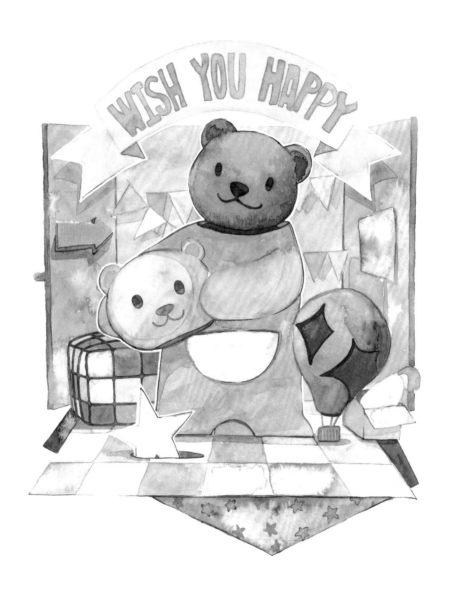

祝你快樂

我和你的不開心打了一架
它並沒有像你説的那麼可怕且堅不可摧
和我並肩作戰的是你的快樂
你大概忘了吧，它有多麼強大
其實它才是最堅不可摧的啊

讓小熊的水紋更明顯一點，
看上去就會有毛茸茸的感覺。

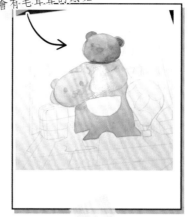

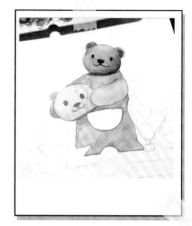

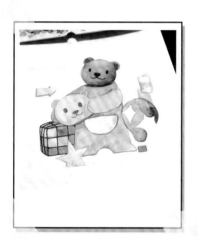

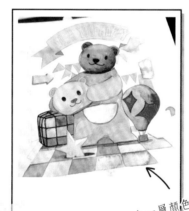

上一層顏色，
然後滴一些水在中間，
會勾勒出一些水紋。

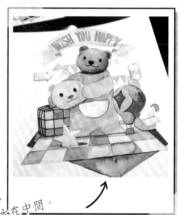

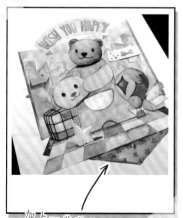

加上一些花紋讓畫面
看上去更豐富、可愛。

關於製造水紋有很多方法，這張圖上的水紋都是使用滴水的方法形成的。鋪好一層顏色，在顏色還沒有完全乾透的時候滴一兩滴水在顏色上，水會根據顏色和紙的紋理自己暈染開來，形成獨特的水紋。有段時間小麥特別喜歡這樣勾勒出來的水紋，在後面的插畫中再特別說明。

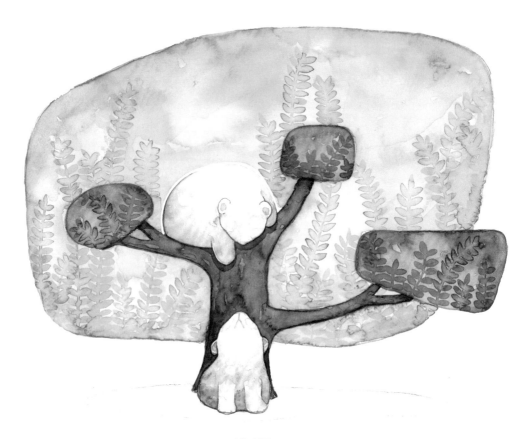

許願

別人問我許了什麼願
回答説世界和平
被狠狠地嘲笑了
因為和平是一齣誇張的偶像劇

但是啊，
我厭惡了互相牴觸，甚至互相掠奪
也受夠了互相猜忌，甚至互相憎惡
只是，我依然堅信
在這個世界的某個角落
我們還是可以互相理解
我們還是可以互相擁抱
我們還是可以相視而笑
這就是我的美好心願

這難道不是一齣浪漫的戲劇嗎？

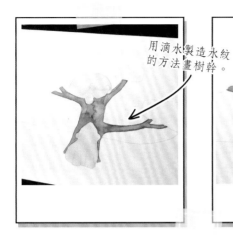

用滴水製造水紋的方法畫樹幹。

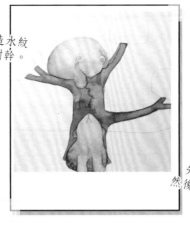

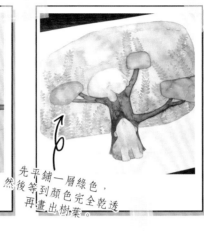

先平鋪一層綠色，然後等到顏色完全乾透再畫出樹葉。

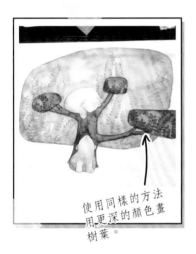

使用同樣的方法用更深的顏色畫樹葉。

完成啦！

　　這一張插圖的上色方法主要是平鋪顏色，然後在顏色上面畫一些圖案。如果是簡單的圖案，在前期可以不用畫出線稿，能呈現更好的效果，顏色更隨意。

　　在之前的《森林》插圖中，背景也是運用了這樣的畫法。

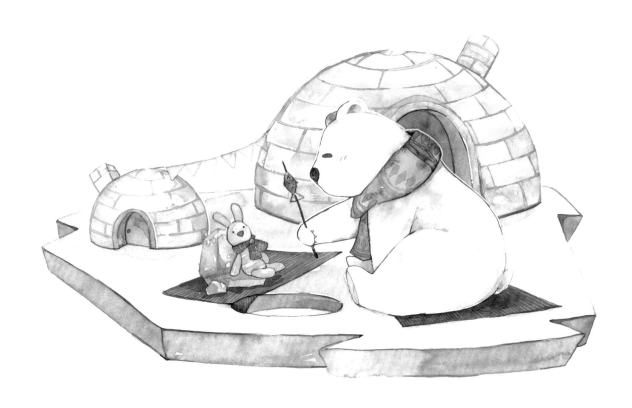

快樂假期

終於到假期了
有些辛苦的一周,不知道你過得怎麼樣?
總之,週末去約會吧!
交換彼此的秘密
逃亡到無人知曉的天地
一起去吃在想念裡發酵了很久的美味
一起躲進我偷偷建好的秘密基地
一起被星空貪婪地吞沒
然後一起開心地把世界拋棄吧

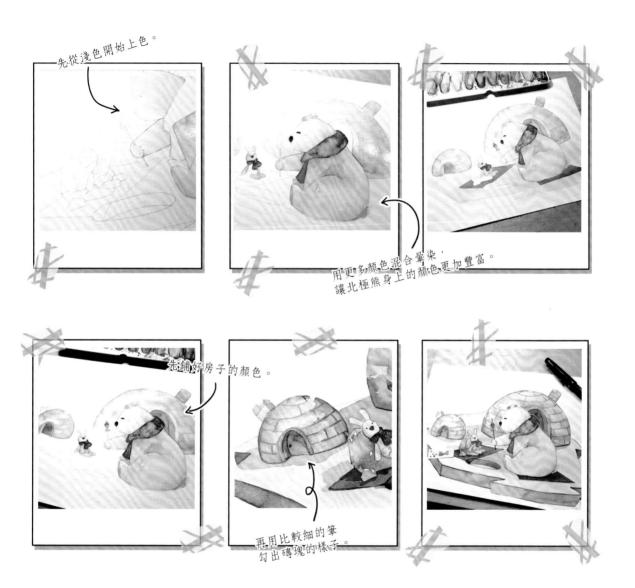

先從淺色開始上色。

用更多顏色混合暈染，
讓北極熊身上的顏色更加豐富。

先鋪好房子的顏色。

再用比較細的筆
勾出磚塊的樣子。

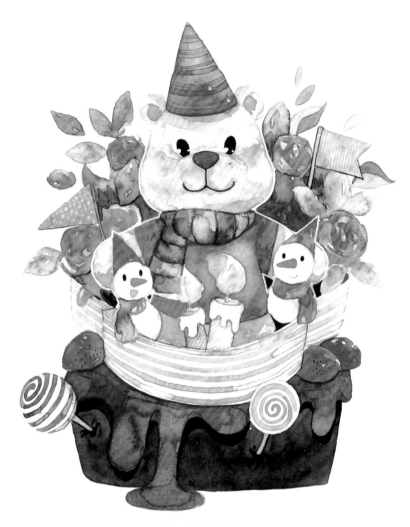

生日快樂

雙手插在口袋裡
耳朵裡響著狂躁的音樂
今天也是無聊的一天
但是今天是我的生日
無法坦然收下「生日快樂」的我
在公車上把頭別向了車窗
突然你就出現在了我的身旁
美好的臉龐映射在還淌著雨水的玻璃窗上
初次見面的你，變成了雨後第一道陽光
那一刻，我突然想對自己說「生日快樂」
我開始想像遇見你以後變得綺麗的人生
試著去感受胸腔裡跳起舞的心跳聲
試著相信這一天就是我們共同的「節日」

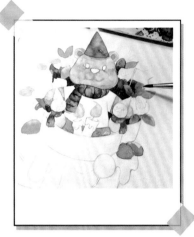
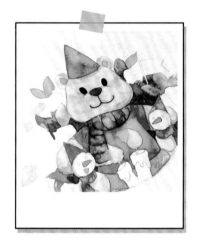

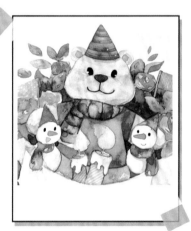

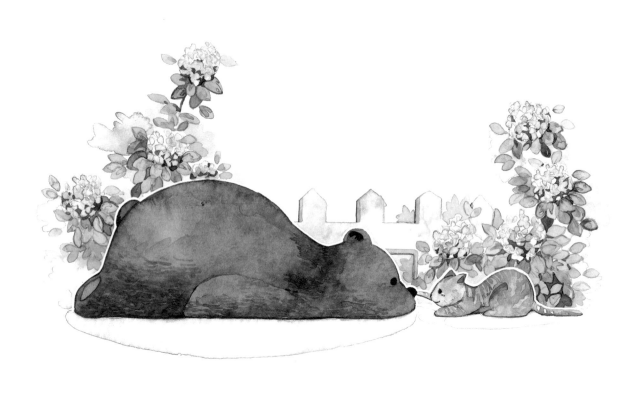

貓

我懷裡的那隻貓
正在用目光刺穿我的瞳孔
柔軟的爪子撓著我的衣襟
溫熱的舌頭和冰冷的尖牙撫摸著我的手背
多麼任性又高傲的生物
隱藏了暴烈而狡詐的惡魔本性
展示著可愛而甜蜜的天使面孔
為我編織著一個又一個美麗的騙局
無奈我是一個不清醒的傻瓜，一再被它俘擄

先鋪一層水。

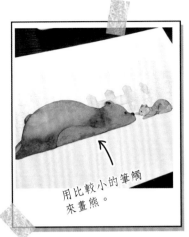

用比較小的筆觸來畫熊。

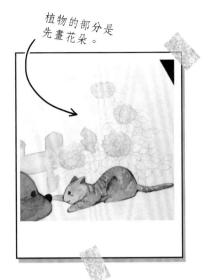

植物的部分是先畫花朵。

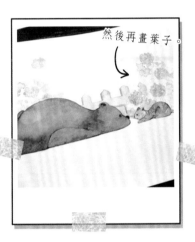

然後再畫葉子。

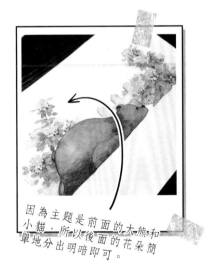

因為主題是前面的大熊和小貓，所以後面的花朵簡單地分出明暗即可。

一張圖分為主要和次要的部分。這張插圖主要的部分就是大熊和小貓，所以大熊和小貓的部分會畫得比較仔細。而為了不讓背景喧賓奪主，背景的花朵，就只是簡單用了兩種顏色的漸層以及明暗來處理，沒有刻畫過多的細節。

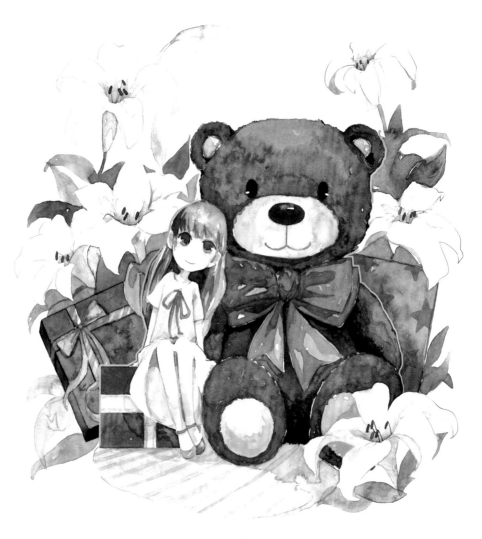

謝謝

如果語言與感情分割開來，我大概只看得懂枯燥乏味的文章與字句了
如果語言與感情過分交纏，我大概就是個矯情的浪漫詩人了

想對你說的這句「謝謝」，就這樣在嘴唇邊徜徉
想對你說的這句「謝謝」，就只好在左心房遊蕩

又不是「我愛你」這樣的表白
但的確是不輸給「我愛你」的告白

原諒我最後什麼都沒有說
當我就這樣待在你的身邊時
就當我說出了「謝謝」吧

先為人物上色，
因為人物的整體
顏色比較淺。

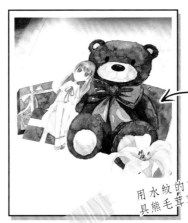

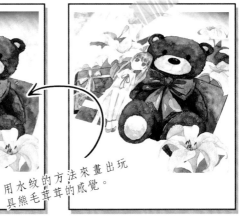

用水紋的方法來畫出玩
具熊毛茸茸的感覺。

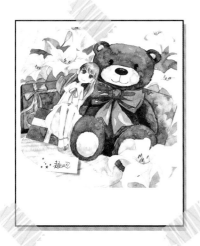

　　這張插圖並沒有使用太多
顏色漸層暈染的方法，雖然
看上去很複雜。但其實基本上
都是靠平鋪加暈染水紋的方法
來製造顏色的變化，再加上陰
影，整幅圖就會很豐富。

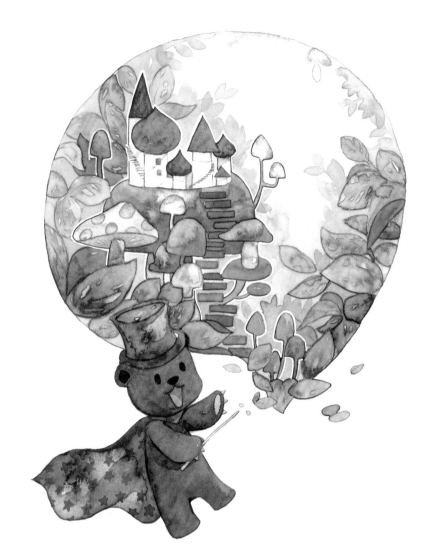

童話

即便在這個踐踏了夢幻的水泥城市裡
我也可以為你打開一個奇妙的異次元

將車水馬龍變得光怪陸離
熙攘人群變成會說話的蘑菇
天空和大海的位置交換
空氣裡散發出黏膩的香甜

而你，就是這個童話裡獨一無二的主角
至於我，就是這個童話最任性的創造者

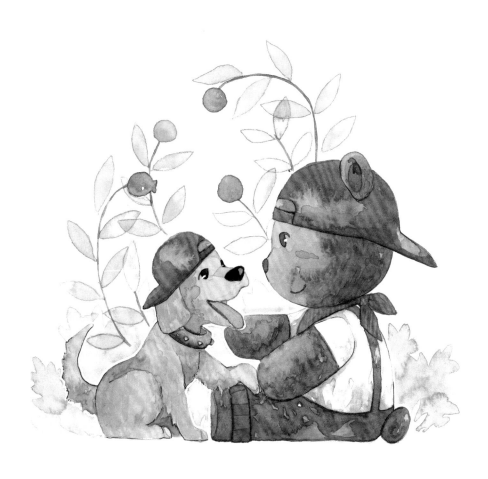

忠犬

你是一隻忠犬
不會背叛我的誠實忠犬
為我把吃剩的食物吞嚥下去
幫我把臉上的眼淚抹得乾淨
你一言不發地包容我的牢騷
然後任我用臂膀將你環抱
有誰能像你愛我一樣愛我嗎？
我能像你愛我一樣去愛誰嗎？
請陪著我，直到找到那個人吧
我陪著你，直到找到那個人吧

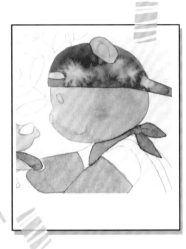
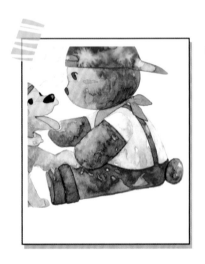
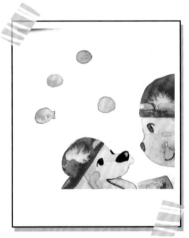

愛

以愛為主題的東西實在太多了

能相信的愛又有多少呢？

這個世界上人和人之間

又有多少人是相愛的呢？

和你的相遇是奇蹟

那麼這場奇蹟的上映時間又能有多久呢？

以前我大概太在意這種問題了

所以才會一直以「一個人也不錯」為藉口

還自認為是個哲學家呢

現在可以拋棄這個藉口了

我也不想當哲學家了

因為當我可以無意識地收藏你不經意的笑容時

就發現我所思考的關於「愛」的問題都變得毫無意義了

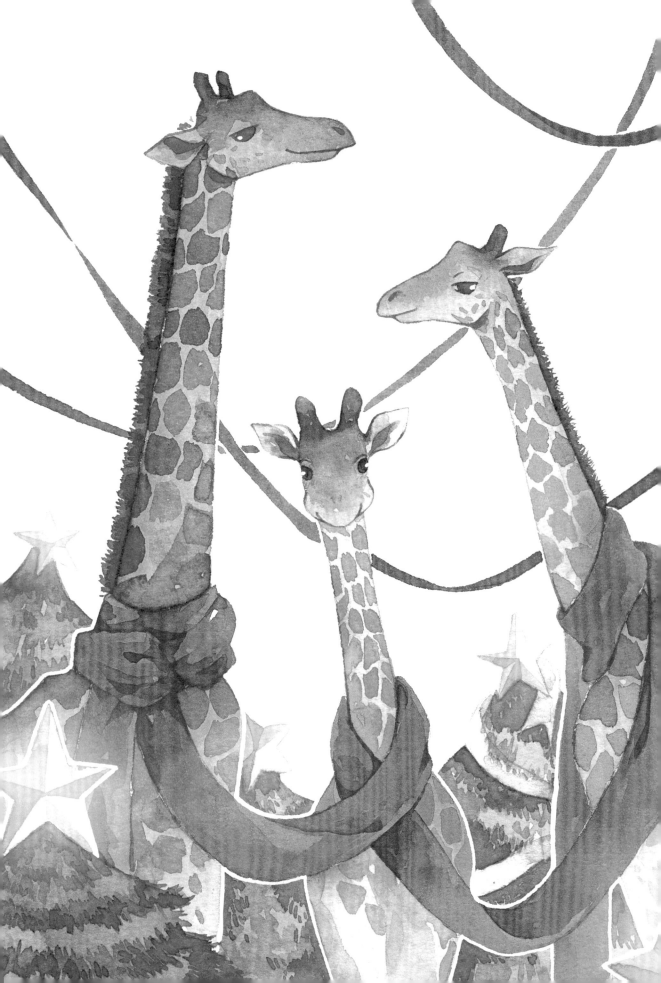

動物園

市區新開了一間動物園。

為此，我興奮了好長一段時間。不只是我，所有人都在為這座動物園的開張而歡欣鼓舞。要知道，開園第一天的十萬張門票在網站上剛開賣，十秒內便被搶購一空！還好，我是那幸運的十萬分之一。

二十年前，這座城市以前也有過動物園。然而不知為何，從某一天開始，園內動物們似乎感染了致命的傳染病，一個接一個地死去。病毒像肆虐的風暴，從園內颳到了園外，很快便席捲整個城市，演變成一場沒有劊子手的屠殺，滅絕了家裡的貓狗、牧場的牛羊、河邊的雞鴨、水裡的魚蝦、樹上的蟲、天上的鳥……這座城市裡的動物，迎來了它們的世界末日。

不過，那都是我五歲時候的事了。然而這也意味著自從我五歲以後，就再也沒見過真正的動物。說起來，為什麼病毒可以奪走所有動物的生命，卻未能傷到人類分毫？我雖心懷疑惑，卻沒能找到答案，大人們對這座城市裡動物的滅絕一事緘口不言，就像在葬禮上統一陷入了沉默。

這沉默最終變成了孤獨，龐大而漫長的孤獨，像暴雨前的烏雲一般久久盤踞在這座城市，積壓著從人類心裡發洩而出的無以名狀的情感。相看兩厭的情緒充斥在人與人之間，激盪出同類相斥的效應。作為主宰者，卻失去了往日的臣服者，榮耀的王冠也不再熠熠生輝。就算站在食物鏈頂端，最本能的腸胃也無法得到真正滿足——人類是這座城市裡唯一的動物，日復一日、年復一年地自我折磨著、鬥爭著，沒有夥伴，也沒有敵手，如同孤島上的魯賓遜。

所以，當這座城市時隔二十年再次出現動物園的時候，我怎能不激動？我現在已經二十五歲，那些關於動物的記憶已經模糊。說來，我親眼見過的動物，現在還能想起的，只有四歲那年在尚未消失的動物園見過一次的長頸鹿。我之所以對它印象深刻，是因為它的脖子太長了，就像一座長長的滑梯，又像抵住天空的電線桿，要不就是布滿絨毛的樹幹……我一動不動地盯著這奇異的動物，它是如此特別，令我格外羨慕。你想，人類可以為自己的智慧而自豪，卻無法像長頸鹿那樣為自己的長脖子而驕傲。後來，我在教科書上還看過青蛙、麻雀、馬之類的動物，我同樣羨慕著它們，天生會游泳、能翱翔天際、能夠如閃電般奔跑……每一個物種，都有無可替代的個性。然而，這裡只剩下「人類」了，多麼無趣。

動物園門前排著長長的隊，人們摩肩接踵，一點點地向前挪動著。園區每個小時可容納一萬人，所以人們只能分批進去參觀。我在第一批人群中，像個即將得到心愛玩具的孩子，滿心的期待從眼睛裡溢出來。動物園的門近在眼前，我隨著人潮緩緩走過它，就像走過一扇任意門。

接下來的一瞬間，過於炫目的景象衝進眼簾。這個動物園設計得像一座四面台的劇場，鐵柵欄圍繞著四面台的每一層，呈階梯式鋪展開，而動物們被關在鐵柵欄裡面。作為參觀者的我們此刻就在正中央的平地上，抬頭環顧，動物們就在我們的四面八方。我們可以在園區內環繞一周，依序觀賞每一隻動物。

　　按照書本上的介紹對號入座，獅子、大象、獼猴、斑馬、貓熊、無尾熊……還有長頸鹿。我一邊走著，一邊近距離觀察著它們。雖然和它們隔著鐵柵欄還有幾公尺的距離，但我可以清楚看見它們身上的每一根絨毛。這個動物園絲毫沒有辜負我的期待，就像一個全新的世界，充滿了生命應有的豐富，擁有一個星球天生的絢爛，城市不是孤島，而人類也不會是魯賓遜。當我目不轉睛地看著這些動物，它們也回以我禮貌的眼神。我試著向它們打招呼，它們便朝我點了點頭。如果有手臂，就朝我揮手，比如那隻逗趣的大猩猩；如果有好嗓子，就叫上兩聲，比如那頭健壯的百獸之王。要是我回應了它們，它們會投以更熱情、親切的回饋。它們似乎一點也不害怕或討厭人類，反而比我想像中還要友好、可愛，我甚至覺得它們非常喜歡我們這些參觀者。

　　「好了，各位朋友，你們看得開心嗎？」動物園的廣播裡傳出了像機器人一樣的聲音，毫無抑揚頓挫的感情色彩。

　　「開心！」我和人們嘶吼著，傻傻地回應。然而比我們更興奮的，是動物們。它們也集體發出吼叫，好像在替我們回答廣播的問話似的。

　　「多聰明的動物啊。」我身邊的人笑著讚美它們。

　　「真想帶一隻回去養起來。」另一個人說。

　　「這怎麼可能？做夢吧。」我在內心鄙視他。

　　「那麼，你們想帶一隻回去養嗎？」說這句話的不是任何人，而是廣播裡傳出的。

　　「想！」人們熱血沸騰了。動物們則吼叫得比之前還厲害。那一刻，我決定了，我要帶走長頸鹿。我要為它們繫上粉色的圍巾，讓它們做我最好的朋友。

　　「那麼，選一隻你們喜歡的帶回去吧！」廣播裡還是毫無感情的聲音。當話剛說完，四面台上的鐵柵欄被打開了。動物們從鐵柵欄裡走了出來。走獸紛紛從四面跳下，飛禽則直接飛到人們面前。

所有人都被眼前的一切驚嚇到説不出話，只能在原地瑟瑟發抖。

「二十年前，這座城市的人類屠殺了所有動物，只是因為害怕我們的存在會奪取他們僅剩的生存空間和資源。」如機器人一般的廣播又一次響起，「但他們太自大了，他們萬萬沒有想到，地球上頑強的不只是他們，任何生命哪怕被摧殘到近乎滅亡，也都有苟活下來並且延續、壯大的可能性。」

「當我們再度重生，就是向人類復仇的時候。」

我呆呆地聽著，腦子裡一片空白。

「現在，由我們把僅剩的人類都帶走吧，你們要將他們驅趕出去，或是圈養起來都無妨。」廣播繼續説著，「這和人類對我們做的事一樣。」

下一刻，我看見三隻繫著粉紅圍巾的長頸鹿向我走來。它們的脖子就像一座長長的滑梯，又像抵住天空的電線桿，要不就是布滿絨毛的樹幹……我一動不動地盯著它們，一如它們目不轉睛地盯著我。

原來，我們才是被參觀的動物。
原來，人類永遠都是魯賓遜。
原來，所有的生物都在互相輪迴。

剛開始畫的時候可以從一些小的插圖開始練習，慢慢增加難度，然後就可以畫一些更完整的插畫啦！

畫這張圖時，其實我正在計劃去非洲旅行，看到了幾張長頸鹿的圖片。正巧快要到聖誕節了，就突然想到，長頸鹿一家圍著長長的圍巾，它們比聖誕樹還要高，合影的話，應該會是一個比較尷尬又可愛的場面。

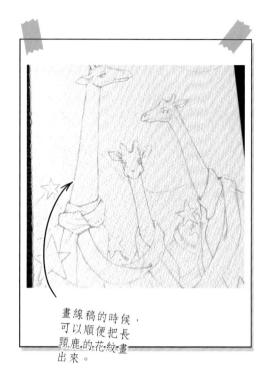

畫線稿的時候，可以順便把長頸鹿的花紋畫出來。

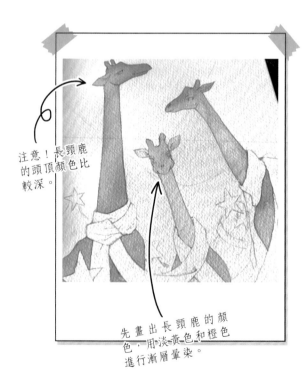

注意！長頸鹿的頭頂顏色比較深。

先畫出長頸鹿的顏色，用淡黃色和橙色進行漸層暈染。

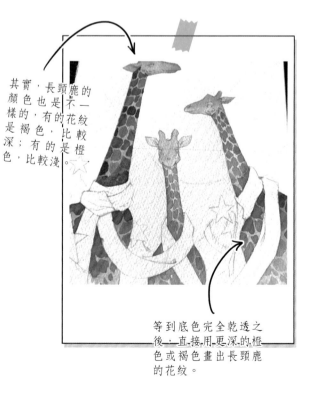

其實，長頸鹿的顏色也是不一樣的，有的花紋是褐色，比較深；有的是橙色，比較淺。

等到底色完全乾透之後，直接用更深的橙色或褐色畫出長頸鹿的花紋。

36

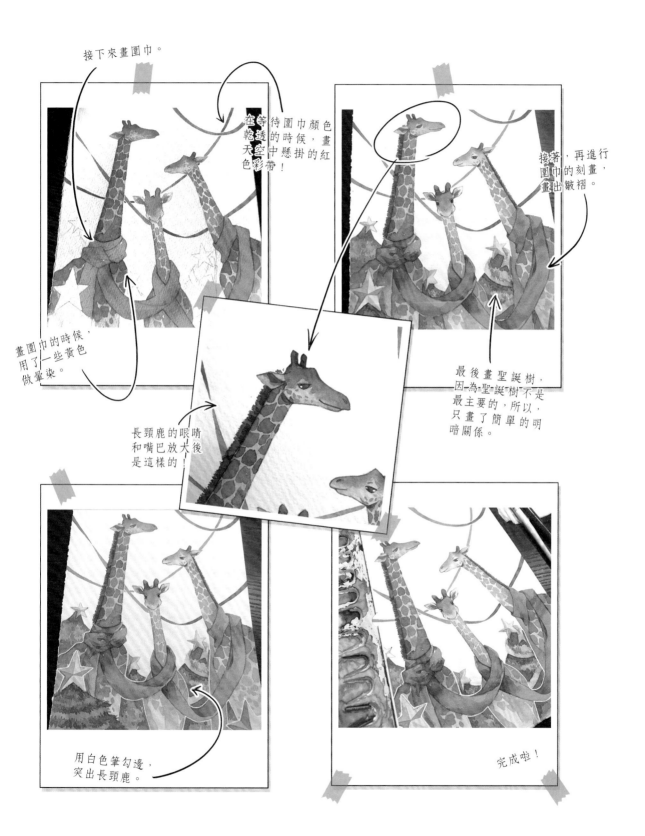

接下來畫圍巾。

等待圍巾顏色乾透的時候,畫空中懸掛的紅色彩帶!

在天空做量染。

畫圍巾的時候,用了一些黃色做量染。

接著,再進行圍巾的刻畫,畫出皺褶。

最後畫聖誕樹,因為聖誕樹不是最主要的,所以,只畫了簡單的明暗關係。

長頸鹿的眼睛和嘴巴放大後是這樣的!

用白色筆勾邊,突出長頸鹿。

完成啦!

我的秘密花園

誰也不知道，我種下了一片花海
它們靜靜地生長，悄悄地盛放
根扎在靈魂，莖盤在體內，花開在心臟
我的思想，是灌溉花兒的養分
將言語散成了花香，把秘密變成了花語
我的肢體，是修理枝葉的剪刀
把容顏裝飾得體，將修養培育得有品
陰晴不定的天氣，在心情的日曆上變幻
花開花落的輪迴，在人格的歷練中更新
不同品種的花分門別類地切割了花園之地
就像把生活的各異形色歸納整理
花瓣上的露水，把歲月蒸發了又聚集
風一吹過，花兒們便搖曳在春夏秋冬裡
這是我的秘密花園

深山裡的百合花

春天的清晨，我一個人去爬山了。

爬山是臨時起意，因為我看見春光在山上向我使勁兒揮手，催我趕快去和它會一會。

我一步一步地在深山前行，鳥兒的合音迴盪，濕潤的雲霧環繞在林間，新生的嫩草寬容地接納我的腳步。

這時，我嗅到了淡淡的芳香，定睛便瞧見了幾朵百合花。它們孤獨地盛開在山路邊的荒涼一角，純白的身影隨風微微搖曳。這幾朵百合花有種與世無爭的孤傲之感，任憑山裡還有千萬種美得各異的花，它們依舊選擇了悄悄地生長在無人打擾之處，保持著平靜的狀態，守護著純潔和永恆，把晶瑩剔透的內在根植在花瓣上、花蕊中、花莖裡……然後迎著春光傲然綻放，美得高雅而莊嚴。在這徒有荒草的角落，百合花自然地存在著，這份美毫不刻意、亦不張揚，更不可能是為了爭奇鬥艷或討好人類而盛開。獨立且堅強的個性，為它們的生存姿態平添一份不服輸的頑固勁兒，這是何等的純潔，剔除外界干擾和內心雜念，令我心生憐愛。

我把手伸進衣服口袋，摸到了放在裡面的一封信。原本，我要把這封信寄給老家的父母，告訴他們，我放棄在外打拼了，擇日便回家，接受他們給我找的工作、預定的相親，做他們理想中的好孩子。但我無法告訴他們，自己內心有多麼厭惡這樣的人生安排。實際上，自從我離家，父母便每天打電話來對我嘮嘮叨叨，說來說去無非是指責我為虛妄的夢想做無望的努力。我向朋友傾訴，奈何他們也不甚理解我的堅持。總之，沒有任何人看好我的選擇。於是，我懷疑了、猶豫了，最終決定放棄。

然而，此時此刻，百合花將我的心動搖了。看著它們倔強地生長在這角落，我不禁思考起自己選擇放棄的理由，究竟是順應了自己的內心，還是迎合他人的期許？我如此活一遭，又是要活成什麼樣？百合花為了美麗地活下去，才生得如此美麗。而我呢？我難道不是為了活得像自己，才擁有了夢想嗎？那夢想就像這深山角落一樣，偏僻而寂寥，然而它孕育了百合花，賦予了它們美好的容顏和品格，也孕育著我的人格，讓我明白了何為自我。

我將信封輕輕地放在百合花上。

這山裡還有好多春色，我還沒來得及賞個盡興，不能在同一地點止步不前啊！

而那封信，就交給百合花，讓它們幫我送給春風吧！

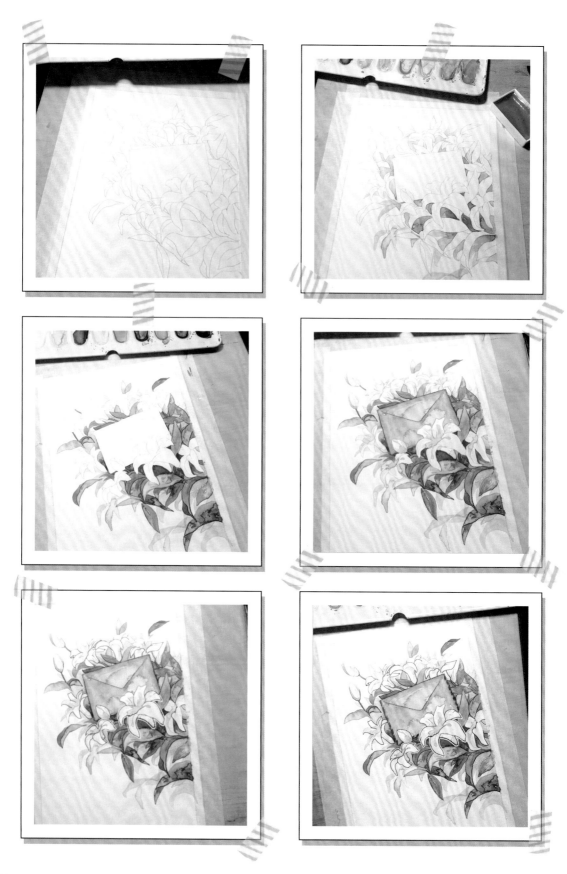

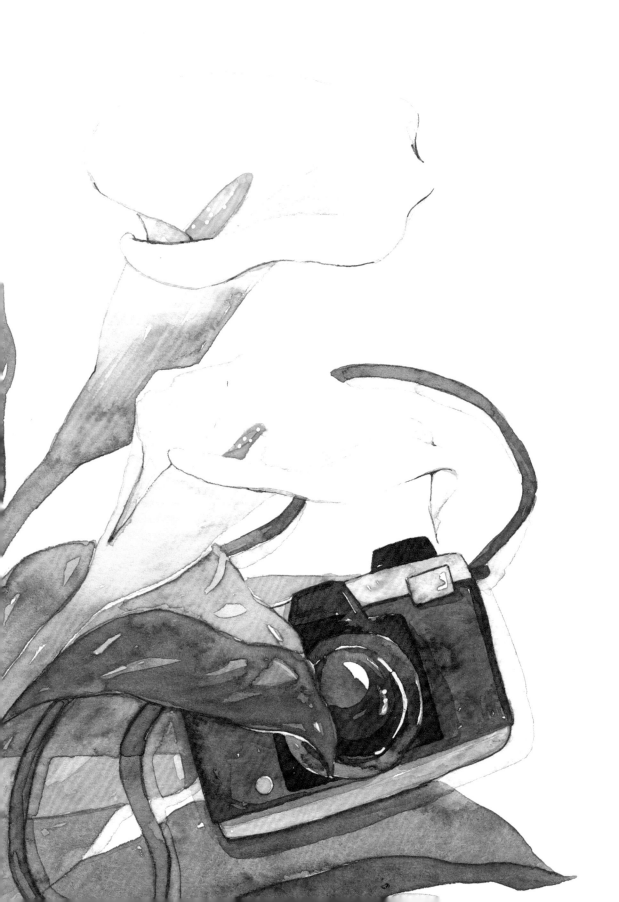

友情與海芋

我去參加了一位重要朋友的婚禮。

綠色的草坪托起長長的白色婚紗，另一雙手把她牽向另一段人生。儀式末了，她準備拋出手裡的捧花，那捧花簇擁著朵朵海芋，正等待著躍起的時刻，好把幸福送往未知的彼端。

整個婚禮過程，我都拿著相機為她拍照，好記錄下值得紀念的每個瞬間。這是她親自指派給我的任務。我不斷按著快門，她美好的模樣便一幀一幀地刻進相機和我的眼睛，而我每眨一次眼，回憶就像播放幻燈片，一頁一頁地翻過去。

我看到她還是個小女孩的時候，我也是個小女孩。我和她在院子中間的沙地上，玩到忘記回家的時間；我看到她走進學校校門的時候，我跟在她的身後，悄悄把手伸出，往她雙肩上重重一拍，把她嚇得尖叫連連；我看到十幾歲的她哭得稀裡嘩啦。還有，她曾在半夜打電話來，訴說失戀的傷痛，然而我完全無法理解她的憂愁，只能笨拙地安慰著她，一直聊到凌晨三點；我看到高中畢業時喝得爛醉的她，把當時同樣喝得爛醉的我攬進懷裡，兩個人在 KTV 裡唱得聲嘶力竭；我看到她在春節假期回到了我們老家，剛好碰上同樣回家過年的我，我和她相約吃了一頓飯，第二天我便匆匆離開，下次見面又是一年後。

隨著年齡漸長，生活圈的分離使我們的聯繫越來越少，一整年也聊不了幾句。然而，她是我最好的朋友，這一點依舊不曾改變，也永遠不會改變。我陪伴過她的童年和青春，見證了她的成長和改變。縱使年華把我們分別推進不同的河流，讓我們流經不同的風景，也終將讓我們匯入同樣的大海。所謂的知己，便是如此。

那天，我接到了她的電話。

「我要結婚了。你必須來參加我的婚禮。」她說，「我管你是在國內還是國外，忙得有多麼昏天暗地，反正必須來。」
「那是一定的。」我笑了，「你的婚禮，我赴湯蹈火也會去。」

她把捧花拋出來，象徵幸福的拋物線穩穩地掉進了我的懷中，好像一開始就是向著我飛來的。她興奮地拍著手，笑得像個孩子，一如當年。我抱著捧花，純白的海芋貼近我的胸膛，把膨脹在我內心的祝福和酸楚，揉進春天的愛意裡，一併綻放開來。

「我的朋友，我很慶幸人生的一部分與你共度，願你餘生得到永恆的幸福。」──海芋向我和她傳達著共同的語言。

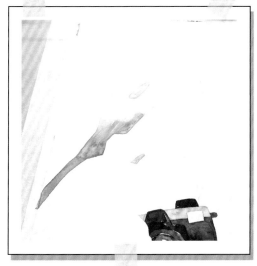
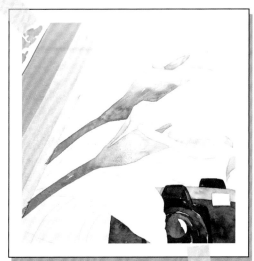
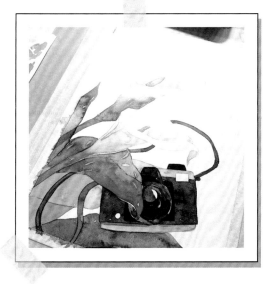
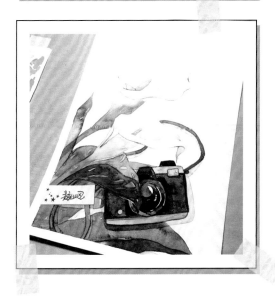

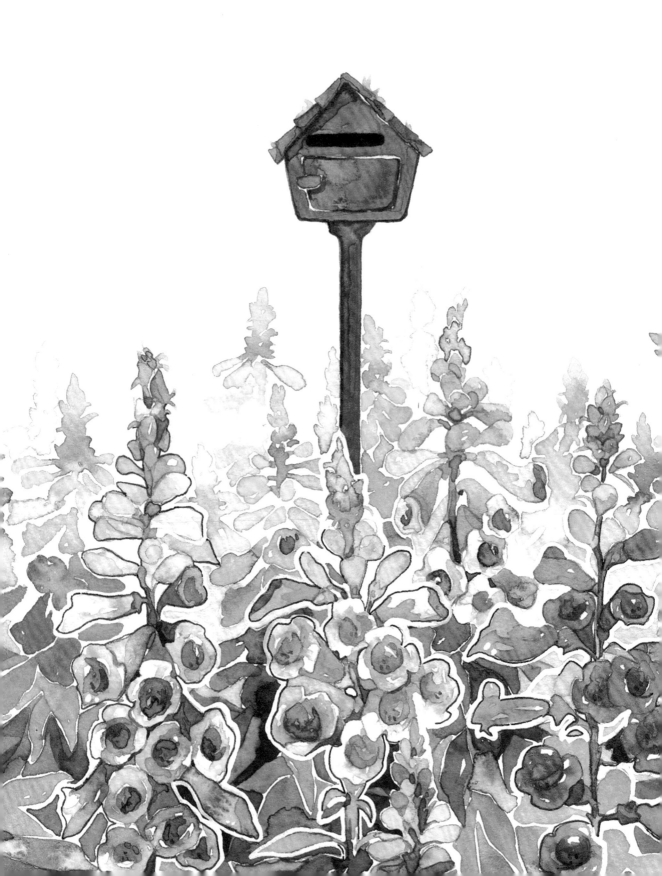

毛地黃與謊言

我的心揣著一些事。這些事都裝進了一個包袱，繫了根繩，垂掛在心坎上。

我每走一步，這包袱就顛一下，搖來擺去搞得我心亂。那就坐著不動吧！但包袱那沉甸甸的感覺在安靜中更加明顯，反而更令我不安了。我何嘗不想甩掉這包袱？奈何自己像提著垃圾袋又遲遲找不到垃圾桶的人，結果包袱愈漸沉重了。

五月的陽光像給人披了一件薄衫，冷暖適度。我無目的地漫步，穿過雜草叢生的林地，走過幽靜崎嶇的小路，沒有遇見任何人。在繞過幾棵枝繁葉茂的大樹後，突然視野開闊，一片密密生長著毛地黃的花海出現在我眼前。

一束束毛地黃緊緊挨著，像即將燃放的一串串鞭炮，好不熱鬧。若從上方往下看，葉子被蓋在繁花之下，綠色點綴其中，陽光也只能在錦簇之間的細縫中穿梭。若從正面看，才能看見毛地黃的花莖直直地向太陽伸去，主幹分出根根花梗，再滿滿地吐出一排排花萼。花萼伸長了脖子，與旁邊的同伴頭碰頭，交換著耳語。遠處的花金黃璀璨，勾勒出活潑俏皮的豆蔻之影；近處的花紅得嬌艷，好似潑辣任性的碧玉女子；其中還有一些花穿著紫袍，如豐腴娉婷的俏佳人。她們對著我輕輕嬉笑，神神秘秘。

風一來，美人們就輕扭細腰，唯有中間一束挺直了腰絲毫不動搖。那是一個老舊的紅色郵筒，掉漆之處形成淡淡斑駁，它頭頂長著細細的嫩草，已然成為這毛地黃花地裡的一份子。我更加確信，這片花海早已被世人遺棄。

正因為這是無人知曉之地，我直覺可以把心裡的包袱放心留在此處。我走進花叢，邊走邊解下包袱的繩。其實，這包袱中裝的不是別的，正是我的謊言，包括我的不誠實、我的虛偽、我的陰暗、我的秘密。我的人生一路走來，真誠和虛偽也一併累積。然而，我給予了這個世間多少真實，也就隱藏了多少真實。這些無法獻給世間的真實幾經輾轉，最終被冠上「謊言」的名字。這個名字讓它們自卑、無處可去，我只得將它們通通收進包袱，而包袱無處可扔，我只好將它掛在心上。

這片花地裡的毛地黃也是如此，她們是半真半假的美人，訴說著名為「謊言」的花語，逃到了荒郊。她們正是我心上懸掛的沉甸之物的同類。如今，我在這片花海裡，把謊言卸下，埋在土裡。終有一天，它會長成另一簇毛地黃。

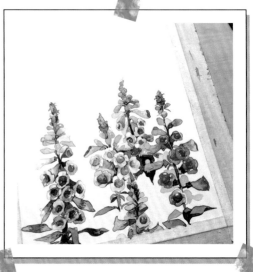

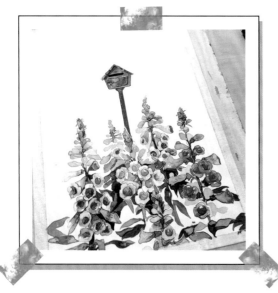

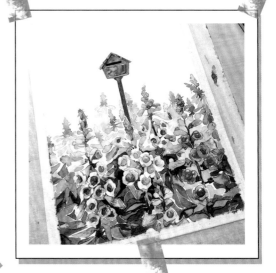

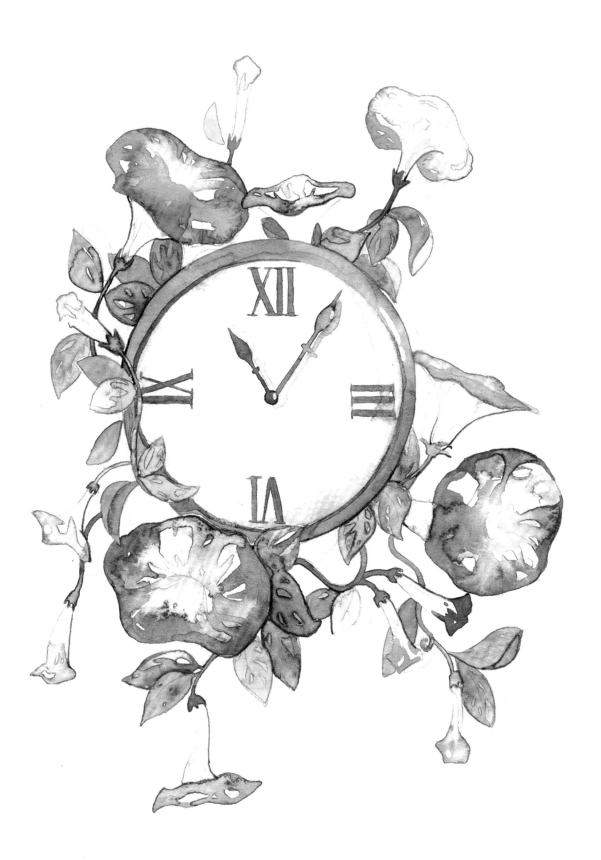

牽牛花的生命

　　夏天到來，種在窗台花盆裡的牽牛花便冒了芽，攀附著防護欄生長起來，直到爬滿整個防護欄，鋪成一席翠綠的窗簾，牽牛花的花蕾就在這簾上點綴著，朝開夕謝。

　　每當我從清晨醒來，牽牛花就已經精神抖擻地對著天空和太陽綻放了。它們愉快地吹起小小的喇叭，奏響生命的樂曲。不出意外的話，這場吹奏會一直持續到傍晚才停下。牽牛花的吹奏是低調而優雅的，既不喧嘩亦不炫目，比不上夏日的蟬鳴蛙叫，也敵不過其他夏花的絢爛。它們本來也不愛出風頭，只願悄悄依附著纏繞防護欄的葉子，自顧自地吹奏，自得其樂地欣賞，悄然地好好過完一生。

　　然而牽牛花是非常脆弱的音樂家，倘若不測風雨驟降，或是烈日當空炙烤，或是人類起個壞心眼，它們的吹奏隨時都會被終止。事實上，每天都有這樣不幸的牽牛花，有的先天註定，有的意外夭折。對於這僅僅盛開一日的花兒來說，一個白天便是一場生命；而對於它們之中的弱者來說，一場生命不過須臾。

　　我在黃昏之中目睹了牽牛花的凋謝。許多牽牛花在白天就陸續謝了，能撐到傍晚的只能孤苦伶仃。夕陽下，它們的花瓣都萎縮了，乾癟細瘦，就像珠黃老人，和早晨時神采奕奕宛若嬌嫩少女的姿態全然不同。這也無可奈何，畢竟此時的牽牛花已在先前的「吹奏會」上竭盡了畢生精力，現在只是靜靜地等待夜幕降臨。

　　我愛極了牽牛花在終結前的寧靜。這小小的生命，從生到活再到死，都十分安詳而獨立。開的時候不驚擾睡夢中的人，謝的時候含蓄無聲，活的時候樂在其中，活到何時就把生命的樂曲吹奏到何時。

　　夜晚，牽牛花已經悄無聲息了。它們在上一輪的死亡中醞釀下一輪生命，這死亡是一整個黑夜。然而必須經歷黑夜，才能迎來新生命的盛開。隔天早上，我會見到新的對著天空和太陽綻放的牽牛花。它們是生命完結後的延續，也是全新生命的開始。為了新生，就需要死去；為了死亡，又需要活著。

　　唉，生命，大抵就是盡興地、靜靜地活過一場，然後輕盈地、決然地死去，再在生與死之間不斷輪迴吧！

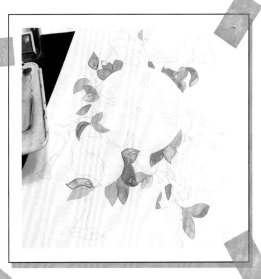
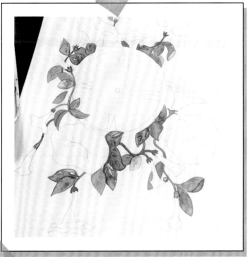
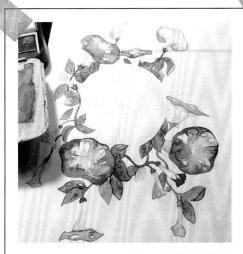
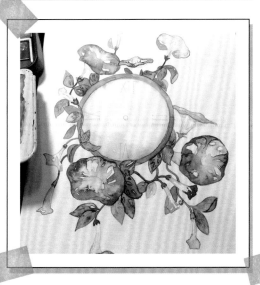
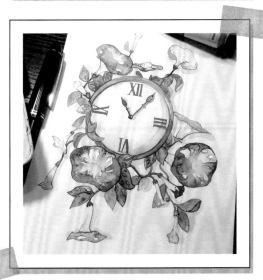

53

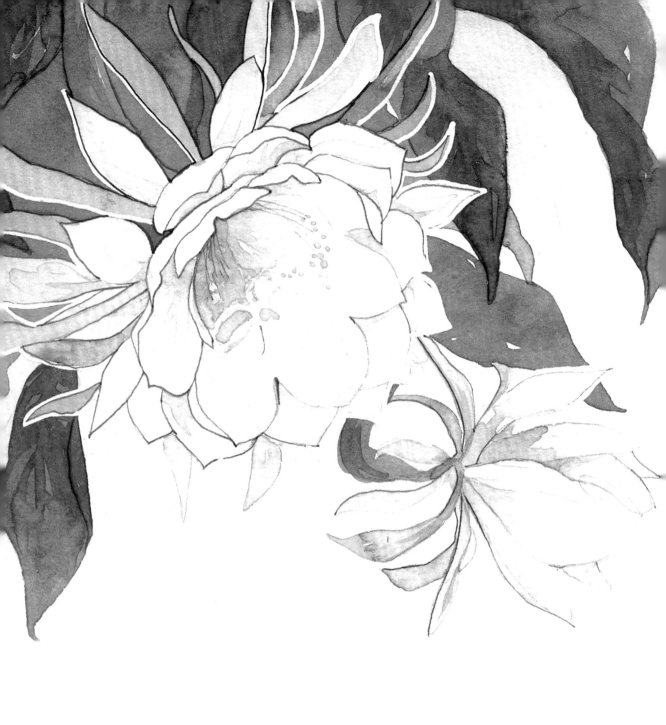

曇花之美

　　凌晨醒來，看見曇花的花盆邊緣，散落了三兩花瓣。花萼大體還是白色，但已微微泛黃，還殘留最後一點盛開時的新鮮，但逝去了的終歸是去了。

　　即便曇花一現，無論如何也有幾小時的花期，然而我竟剛好錯過這最珍貴的時光。我養了這盆曇花好幾年，此前從未開過花，如今終於遇上，卻偏偏是這樣的結果，未免太不湊巧，令我萬分遺憾，只能怨自己怎麼不早醒十分鐘。

　　看著那遺落在地的花瓣，恬靜、安然，像剛剛入睡的孩子，仿佛還能聽到輕輕的呼吸聲。可是它已經謝了，如果還有聲響，那也只是花落時的餘音還在迴盪。餘音如此持久，想必它盛放時用盡了全力，凋零時頗為壯烈——開到了極致，就輕輕搖晃，從花枝分離，飛了出去，再「啪」地墜在地上，如歌如泣。或許就是這「啪」的一聲，驚動了整個夜，把我從睡夢中叫醒了。

　　曇花綻放的時候固然很美，難道凋零後就變醜陋了嗎？花瓣簇擁在枝頭也是美的，難道各自飄散後便不美了嗎？零落在地的花瓣鍍著一層月光，瑩瑩如蠟，殘餘的花萼用殘缺描繪著花謝的蒼涼，回放著花瓣掙脫枝頭時候的決然。它真的死去了嗎？還是只是沉睡了。雖然我沒能看見曇花鮮活的絕美，但這隕落之後的姿態同樣深深地吸引著我，它纏繞著我的幾縷悔恨和遺憾，又帶著幾絲短暫之美的餘韻，久久縈繞在我心間。

　　人天性只愛選擇去看自己願意看見的事物，縱使世間的美有千萬種，也只看自己認知的幾種。我平時賞花就是如此，只顧著觀賞開得艷、開得盛的花兒，對於正在凋謝的那些花兒都從未注意。這次，我因為錯過花開時分才截獲了欣賞花謝的機會，或許正是時間在讓我反省，以前為何對於美的認識那麼膚淺。如果花不謝，而是開到清晨，直到我自然醒來，那我永遠不能體會到另一種美。除了已知的、已習慣的美，被無視的、另一面的美也在我的身邊，只是我　次次視而不見。如此想來，曇花之美，並非只有一現啊！

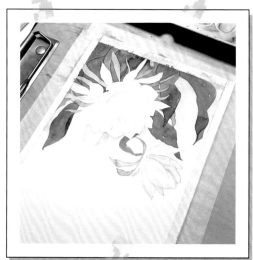

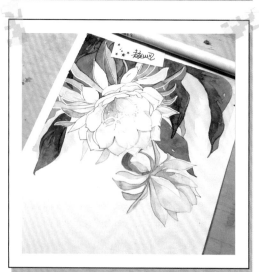

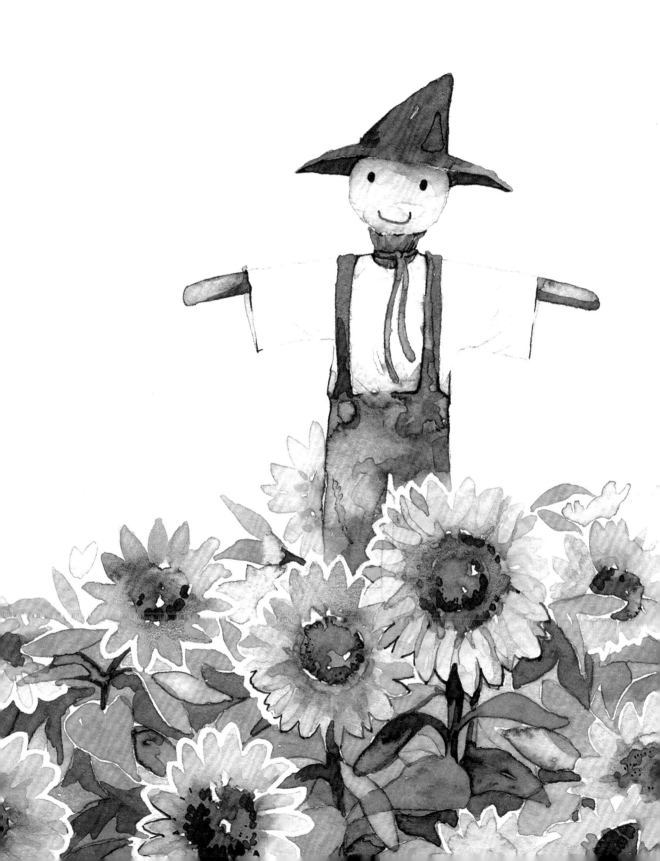

任意門後的向日葵

我的童年已經很遙遠了，但我至今記得那段時光布滿了任意門，隨意打開一扇，就會通向神奇的異世界。當我捉到一隻蟋蟀，蟋蟀就帶我走過一扇門，門的另一頭是蟋蟀的格鬥場；當我吃了一口冰淇淋，就能去到冰雪世界，那裡的雪五彩繽紛，口味香甜。

有一回，我扎了一個稻草人，給它編了一頂草帽，再給他穿上寬大的舊 T 恤和吊帶褲，繫了一根紅色的絲帶。我把稻草人立在荒野中央，它馬上就打開了一扇門，跨過那道門，我來到了一片廣闊的向日葵花海。

向日葵們頷首朝陽，細長的身體支撐著寬大的花盤，就像托著渾圓的後腦勺。花盤邊緣圍了一圈花瓣，像吸入了陽光，通體透亮，金光閃閃。風一吹，向日葵的花海就像湧起金黃的潮水，向著我盪來。

這裡是世外桃源，而且是我夢寐以求的地方。我一直都想要一片向日葵花田，因為我最喜歡金黃色。在水彩筆的盒子裡，我最捨不得用掉的就是金黃色，這顏色是那麼可愛、活潑、親切，像真正的金子一樣；我喜歡太陽，陽光普照的日子，整個街道都變得格外耀眼，洋溢著平和而溫暖的愛意；我喜歡花，因為花是世間最醒目的美，只要它存在著，美就如影隨形。

我在花海裡奔跑，時而把臉埋進向日葵的花盤，時而撫摸它柔嫩的花瓣，時而搖晃它青綠色的枝幹，時而輕觸它花盤上的種籽。向日葵並不因我的惡作劇而生氣，反而對著我笑起來，那笑容燦爛得讓我分不清太陽是在天上還是眼前。於是，我也跟著笑了，沒有緣由的快樂便填滿了我的心，填滿了整片花海。

稻草人一定是感知了我的願望，才把我送到向日葵的世界。事實上，童年裡萬事萬物都有靈性，它們能讀懂世界的流轉和孩子的想像，然後搭建起任意門，把幻想與現實連接上。任意門可以通往任何地方，只要孩子不停止幻想。

然而，當童年過去，我就再也沒能去到那片向日葵的花海了。

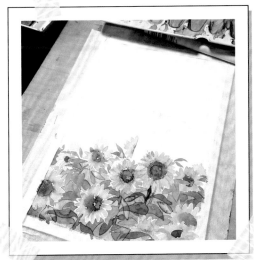
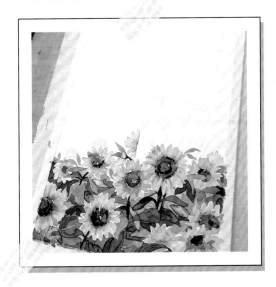
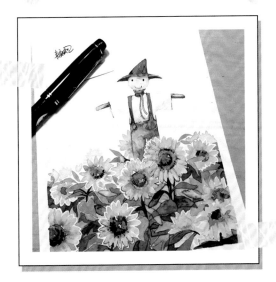

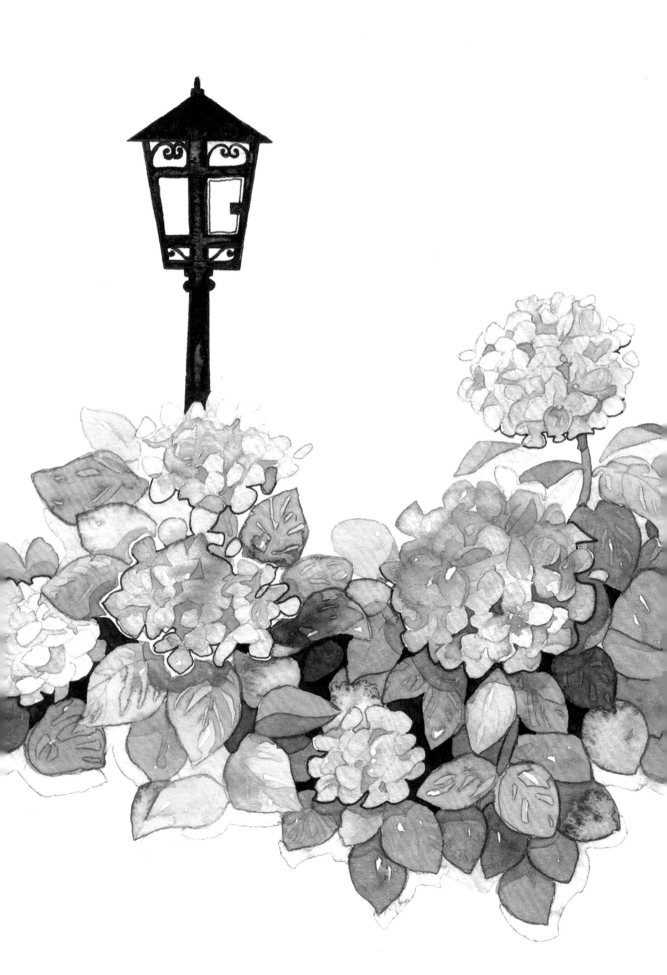

聽我訴說吧，繡球花

我和她相約下午兩點在公園見面。

提前半個小時到約定的地點，坐在被太陽曬得暖洋洋的長椅上。我的心臟怦怦直跳，和蟬鳴還有蛙聲唱起了合音。成群的繡球花直直地盯著我，盯著我不知如何擺放的手，盯著我左顧右盼的眼睛。

我知道自己的樣子很窘迫，但我也沒辦法。此刻，我有一腔無從釋放的緊張與快樂，無處傾訴。躲在樹上的蟬在譏笑我，身後池塘裡的青蛙冷眼看我，還沒開始工作的路燈懶得理我。這裡只有你了，繡球花，你已經在這裡開了好幾個夏天，小小的花蕾互相擁抱，開得如此豐盛而絢爛。想必你見過很多和我一樣的人，他們曾在這裡徘徊、坐下、等待，飽嘗甜美與苦惱。那麼，繡球花，也請你聽我說說話吧！

其實，從很久以前我就在反覆思考，她到底喜歡怎樣的人？貓系、犬系？文科生、理科男？甚至出門前我一直在苦惱，約會的時候，我該和她說些什麼，該用怎樣的措辭？據說女生是多變的天氣，預測不好就要遭殃。唉，再焦慮也沒用，就來背背寫好的劇本吧。可真是奇怪，我的劇本不翼而飛了！明明把它放在腦子裡了……如果沒有了它，豈不是要即興表演？但是該怎麼演，我能成為她喜歡的角色嗎？

你說我並不能去演戲，說我不應該是任何角色，說我只能做自己。因為我已經足夠努力，為了約到她，從三個月前就在做準備。在鼓足勇氣對她發出邀請後，我又用了整整兩周做計劃。約定見面的時間是今天下午兩點，我卻從前一天，不，三天前，也不對，是更早的一周前就開始興奮不已。這幾日，我遲遲難以入睡，又總是過早醒來，老是傻傻地笑，經常坐立不安，幸福和苦澀已經揉成一團。我就像小王子，不懂怎麼去愛那朵遙遠星球上的玫瑰。

「比起成為小王子，你要先成為小王子的狐狸。」你說，「狐狸愛著小王子，但它也愛著自己。」
「它希望小王子馴服它的同時，實際上也希望自己能馴服小王子。」
「在愛人之前，要先愛自己。」

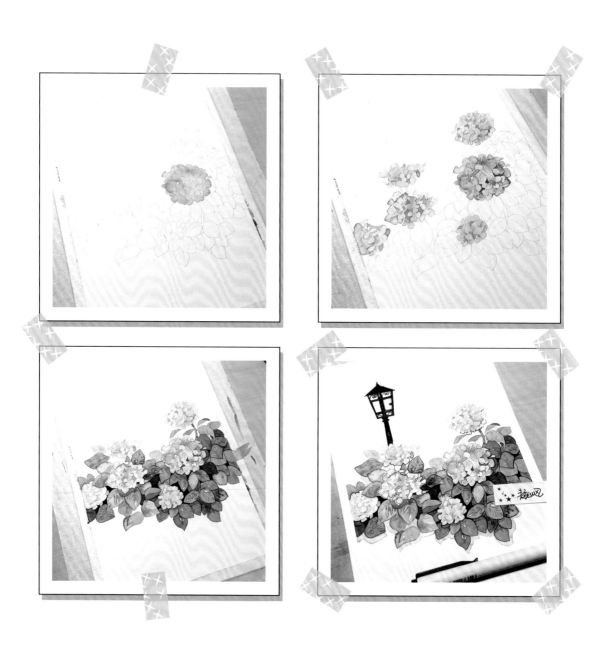

罌粟花之毒

　　我愛上了一朵罌粟花。無可救藥地，陷入了熱戀之中。

　　旁人都勸我別上了罌粟花的當，這是一種媚惑人心的花。她用艷麗絕倫的外表，搔首弄姿地引誘人向她靠近，再釋放劇毒，令人陷入醉生夢死的幻覺，忘卻了憂愁、痛苦和恐懼，心智逐漸麻醉、迷失，直至生命毀滅……這些話我是不樂意聽的，就像把我當成小孩子，非要用鬼故事嚇一嚇。當然，我更討厭的是人類將自己的一面之詞化作罪名扣在一朵花身上，偏激且傲慢。

　　罌粟花的美，並不是因為她想陷害無辜的人類，而只是因為上天造物時對她偏了心。人類中倘若有長相出眾之人，必定會感激上天的恩賜。既然如此，把一朵花的天生麗質定為原罪，豈不是太莫須有？再說，罌粟花縱使有美艷的外表，卻連一點香味都沒有，談何引誘，更別提什麼蠱惑。於是人類說，她用好看的皮相做幌子，掩飾香味是為了裝純真，目的是遮掩藏在內裡的致命毒藥。我覺得這更是胡說八道！固然，罌粟花有毒素是事實，那人心就沒有劇毒嗎？

　　一朵花要是美了，就被認定是虛偽且有害，那一個人長得好看，豈不就是魔鬼的化身了？事實分明相反，人們對好看的人總是寵愛有加，如掌上明珠般地再三欣賞，怎麼對一朵花反倒如此苛刻？

　　也有人斷言，臉好看的人實際上內在膚淺。這不過是嫉妒，誰都看得出來。那麼，當人類在憤憤指責罌粟花惡毒、害人於萬劫不復時，是不是也是出於嫉妒呢？嫉妒罌粟花的美，嫉妒她有謎一般的魔力，總能將人吸引過去，讓他們放棄理智——這是人類單憑自身無法做到的事。可是，向著罌粟花而去的是人類自己，被她的美所俘虜，汲取了她的養分，濫用了她的毒素，明知是個深淵還是甘願往下跳。愛也好恨也罷，美麗或者醜陋，歸根到底都是源於人類自己的內心。

　　我撫摸著罌粟花火紅的花瓣，像撫摸著薄薄的蟬翼。她告訴我，自己一點也不介意被人類誤會。不管人類怎麼評價她——愛她、沉迷她、占有她，或是恨她、怨她、醜化她——罌粟花依舊自顧自地盛開，安然平靜的美麗，滿山滿谷的紅色在風中悠悠搖曳，生生不息。但是人類，患得患失，恐懼焦慮，心生醜惡卻把罪名轉嫁於他物，坐井觀天地以自己的標準衡量整個世界。

　　「我們毀滅不了你們，但你們卻可以毀滅自己。」她對我說這話的時候，笑了。

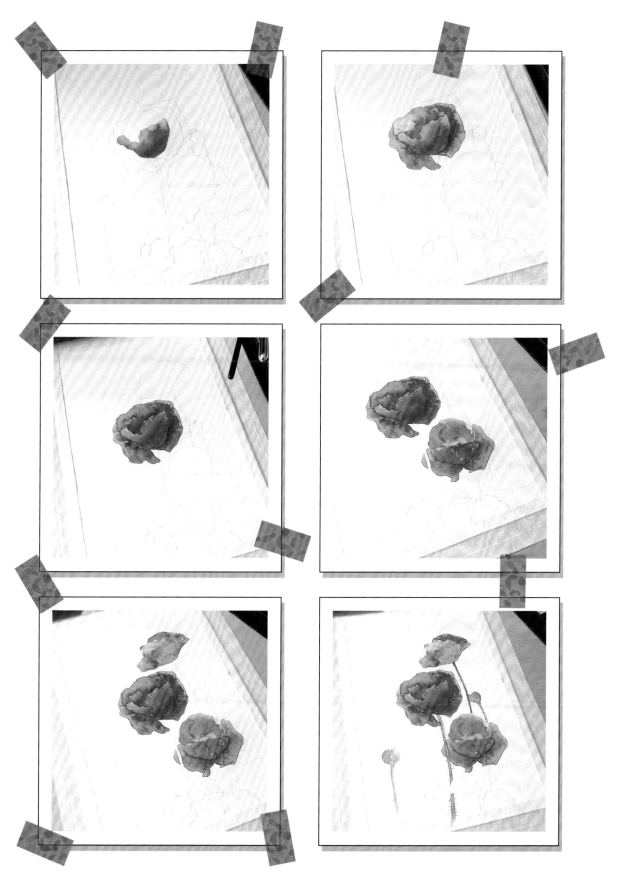

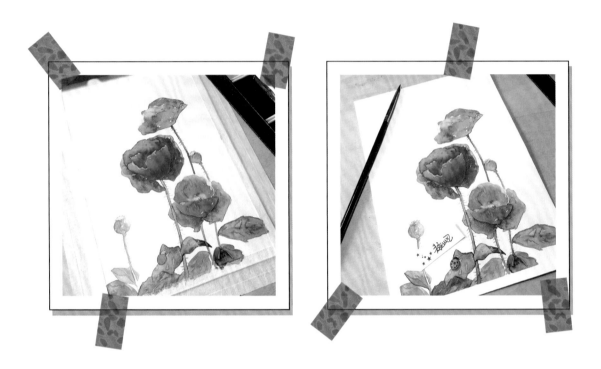

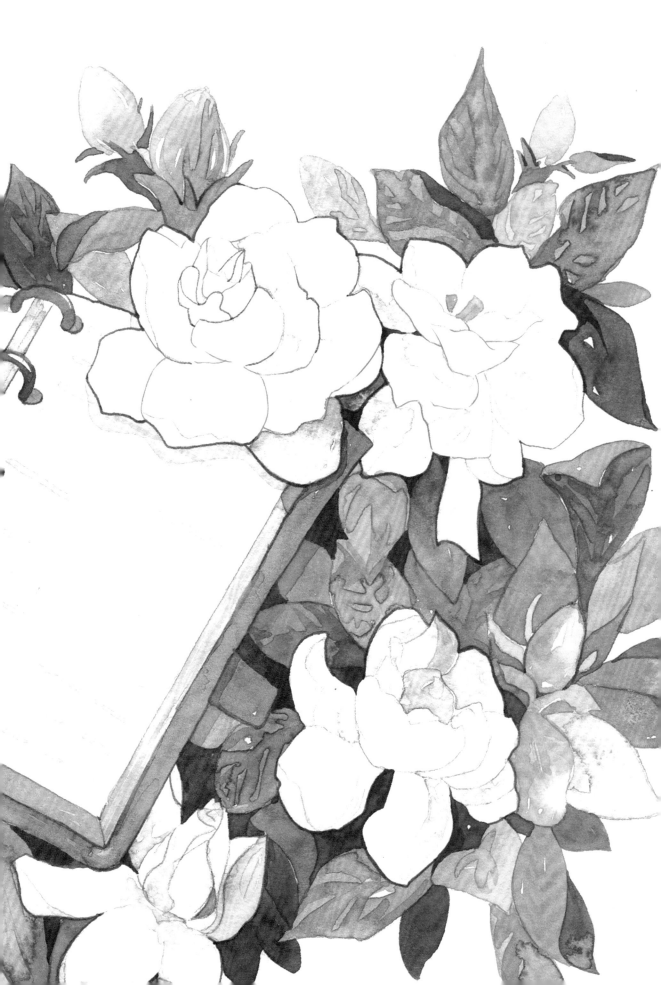

堅韌的梔子花

　　我捧著梔子花進入了他的病房，看見他的腳踝上纏著緊實的繃帶和僵硬的石膏，手裡拿著筆和筆記本，正在寫著什麼。我走到他的床邊，把梔子花放在床頭。蒼翠的葉襯著潔白的花蕾，濃郁的花香掩蓋了消毒水的氣味。

　　「在寫什麼呢？」我好奇地問。
　　「劇本，我覺得有幾處還需要修改。」他頭也不抬。
　　他總是這樣，每次演出後反覆觀看影片，鉅細靡遺地修改不完善之處，只是沒想到受傷後的他還是如此追求完美。

　　前天，他在舞台上發生了意外，做某個大動作的時候不小心扭到了腳，導致韌帶斷裂。當然，具體的情況我是在演出結束後才得知的。當時我在台下，只見他的表情瞬間扭成一團，痛苦得直流汗，像一頭抓狂的獅子，把台詞當作了獵物，狠狠地嚼碎。離演出結束還有半小時，故事進展到高潮，作為主演，他沒有可以退場的機會。這時，我旁邊的觀眾發出感嘆：「他演得太逼真了。」我斷定他受了傷，原本已經準備起身，去後台通知團隊中斷演出，卻被觀眾的這句話給制止了。我害怕他因傷痛而倒下，更怕阻止他會侮辱了他的自尊心和信念。他把每一次演出都當成最後一次，拼盡全力呈現最好的效果。就像已經被摘下的花，無法再次盛開，便要在有限的時間裡美麗著、芬芳著。此刻，他的表演就像開得最盛的花，正散發著迷人的芳香，沒有人能移開眼。要是中斷演出，無疑等同於把這朵花給揉碎。

　　他嗅了嗅我帶來的梔子花：「好香。」

　　是啊，我也覺得今天買的梔子花格外馥郁，就連葉子也比往常更加青翠欲滴。據說，梔子花的含苞期愈長，清香愈久遠，而梔子葉越是經年在風霜雪雨中不凋，就越是翠綠，想必這捧梔子花就是這樣。實際上，梔子花從冬季開始孕育花苞，直到近夏至才會綻放。當人們看見它美麗盛開時，它已經把漫長而嚴苛的寒冬化作了養料。人們越是愛它，越覺得它動人，就越是不知它那清新脫俗的外表下掩藏著堅韌的個性。

　　而他，就是這樣的梔子花。

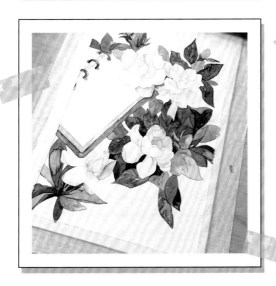
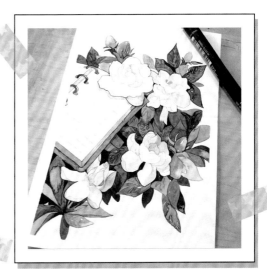

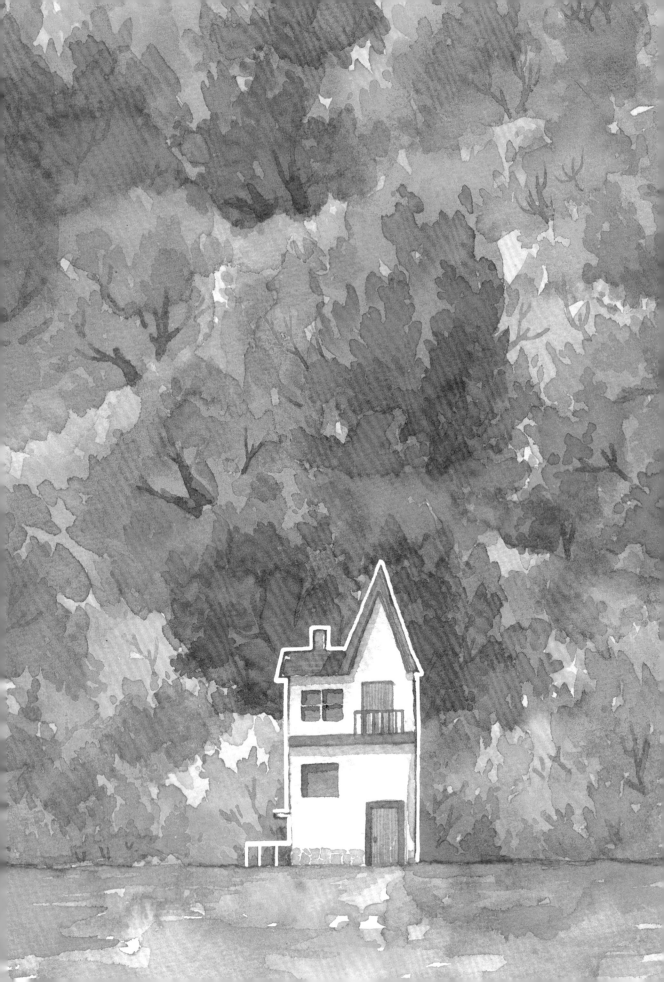

秋的治癒

我住進了山裡。

原本我是住在都市裡的。但是，秋天到了，城裡的秋風是單薄的，如一件無法抵禦寒潮漸侵的輕衫；街上道路兩旁的銀杏樹懶散地變黃，毫無生氣；地上偶爾會鋪一層淺淺的落葉，被人們視作秋日裡盛產的垃圾。天蒙上了淡淡的灰，給遠方青色的山和近處稜角分明的高樓蒙上了一層面紗。有人說這是霧，也有人說是霾，雖然我也說不準到底是什麼，但近年來確實漸漸形成了一種奇怪的規律。天越冷，空氣就越糟糕。

而我也像這說不清這不明的空氣一樣，身心狀態越來越不好。在這愈漸冷寂和糟糕的季節，陡然間我就生了病。毫無徵兆，左耳就聽不見了，右耳也有輕微的聽力下降，伴隨著耳鳴、耳堵塞感、眩暈、噁心、嘔吐等癥狀。據說，這是一種在都市人之中發病率越來越高的疾病，病因多為精神壓力過大，也可能是缺乏鍛煉、體質弱。經過初期的物理治療，病情穩定下來，醫生讓我立馬放下工作，找個僻靜之地好好休養一段時間。然而我是單身，無人照料。城市我也待不得，路上車輛的噪聲、餐廳的吵鬧都能讓我頭痛欲裂。於是，我去了山裡，兒時的家還在那裡，父母也在，剛好可以讓我靜養。

山裡的家是一棟兩層的獨房，攏著白色的袍子，頭戴一頂橘紅色的帽子。它像孩子般乖巧地窩在山下一角，就像貓窩在沙發裡，甜甜地小憩著；又像垂頭合目的老人，倚著背後的山，如同靠在藤椅上，靜默地接受著秋天的洗禮。

我的父母一直住在這房子裡，他們也曾在都市裡生活過，但最終因為適應不了又搬回來了。我到家的時候，只有父親在家。他身子骨還很硬朗，剛去田裡幹活回來。他曾說，單是看著這山裡四季流轉，就覺得萬物不停運作，自己也就沒法閒坐下來。這剛好和都市的人相反，比如我，常常忙得昏天黑地、晝夜顛倒，倒是很想暫停時間，泡一壺茶，沐浴著陽光，賞賞花，望望天，啥也不幹。 而我的母親則稍體弱一些，近年來多數時候就在家閒著，或者去附近走走。

和父親寒暄後，我問：「媽到哪兒去了？」
「到寺廟去了，最近天天去。」父親說。
「寺廟？不是仕山的另一邊嗎？」那座寺廟不僅遠，而且怪冷清的，香火也不旺。
「午飯的時候就會回來了。」

在母親回來之前大概還有個把小時，我便去了房屋背後的山林裡散步。我一邊走著，一邊欣賞起山裡的秋色。城裡的秋天枯黃而蕭瑟，但山裡則截然不同，這兒的四季都塗抹著澄澈又濃郁的色彩。春天，斑斕的色彩肆意地填滿山谷，幾乎要漫出山野；夏天，濃郁的翠色像油一樣緩緩滴進山裡，往四面流開；冬天，漫山遍野銀裝素裹，刷出一大片純淨的白色；而秋天，這座山會先鋪上一層杏黃的底，再潑幾抹紺青與橘色，又疊兩層朱紅與棕色，最後往每種顏色上重重塗上幾筆。一路往山上走，就會發現山底、山腰、山頂的色彩各有側重點，層次分明。於是，秋天變成了濃妝淡抹總相宜的水彩圖，輕飄飄地如蓋頭一般覆住了山野，再搭配淡藍的天，高遠之處卷著的幾縷浮雲，猶如一場視覺盛宴。

　　秋天，山裡的空氣微潮、溫潤，透著從夏日殘留下來的淺淺暖意，像一杯稍微冰鎮過的酒，散發著甘醇又清冽的味道。腳下的落葉鋪得滿滿的、厚厚的，踏上去細微又柔軟，像一塊高級地毯，蓋住了因為有些黏稠濕潤的泥土。秋天的山林裡沒有一點兒多餘的聲音，只能聽見殘留在樹葉上的雨點滑到地上的滴答聲、天空中鴿子展翅而過的聲音、秋蟬衰弱的低鳴、從寺廟傳到山谷的鐘聲回音、泉水流淌的潺潺聲……每種聲音都那麼自然、細膩，不尖銳、不嘈雜，只是緩緩地、悠悠地鑽進耳蝸裡，讓我還未恢復的耳朵得到久違的聽覺享受。

　　這些聲音我以往是很難注意到的，但生病後雙耳反倒變得格外敏感，放大了一些細微至極的聲響。原本，這份敏感若放在城市裡，一定會令我極度痛苦。生病以後，車輛鳴笛、人的叫喊、碗筷碰撞等普通至極的聲音，都讓我的耳朵難受不已。好在我現在遠離了嘈雜的城市，遠離了痛苦的根源。如今，我置身山裡，仿佛進入天然的治療艙。這裡的秋天太豐盈，視覺、觸覺、嗅覺、聽覺，只要保留一個，那就賞玩不盡，我完全不會因為耳朵的失常而產生焦慮和自卑。如此看來，我的耳病也並非盡是壞事。

　　眼看著快到中午，我開始下山往回走。走到半路，剛好碰上了母親。她走在有些陡峭的下坡路上，側著身，一步一步地挪著腳，顫顫巍巍的。我趕緊過去叫住她，攙扶住她。

　　「你回來了？什麼時候到的？」她問，「怎麼跑到這裡來了？」
　　「早上。見你還沒回，我就出來散會兒步。聽爸說您去寺廟了？」
　　「是啊。」
　　「去那兒幹嘛？」
　　「給你拜拜佛祖啊！」她說。
　　「那個，耳朵。」她直直地看著我，表情很嚴肅，「現在怎麼樣？能聽見嗎？」
　　「媽，我只是左耳有點問題，而且現在比剛發病的時候好多了。」

母親的腿微微發顫，她撐著膝蓋揉了起來。我讓她休息會兒，但母親反過來扶住我的手肘，怕我摔了。她直說自己不要緊，問我會不會耳鳴或頭暈？她還在擔心我的耳病，我不禁有些愧疚。想來我兒時也挺健康，在山野裡瘋玩一下午都不會喘息。結果青年時期開始到城裡打拼，常常過度勞作，最終落了病，現在反倒變成了孱弱之身。比起我，母親則上了年紀，她也愈來愈蒼老，兩鬢白髮又添了好些，走路也不像之前那麼穩健。可是，她為了給我祈福，不惜走那麼遠的路，爬過又陡又高的山，翻到山的另一面，去到一座冷清的寺廟。

　　「我啊，去佛祖那兒求你康復。」她握著我的手，「求你身體健健康康，平平安安。」她的手有些枯瘦，有點冰涼，像極了蒼涼的秋天。可是她的眼睛裡滿盈著對我的愛，那雙眼裡有我剛才在山裡所見的秋色，那樣明澈，又是那樣美好。

　　秋天啊，當它盤踞在我孤獨的城市小島，總是死氣沉沉、索然無味，然而當它回到山裡，卻活得生機勃勃，披著希冀。只有在這裡，我才能見到真正的秋日之美。大自然和家人一同治癒著我的心，他們報以我最純粹、本真的狀態，僅僅是存在於我身邊，就可以給予我所需的全部希望和寧靜，慰藉著我無所適從的躁鬱和傷痛。我獨居在城市時難以擁有的溫柔良藥，在這裡卻唾手可得，大概是因為幸福與美景還有愛總是互相依存的，也因大自然和家人是一種魔法，天生就存在的魔法。

　　快到中午了，我牽著母親往家的方向走去，就像把一座山的秋天牽在了手裡。

之前的插畫都是以單一花卉為主的，現在，開始畫一些比較大面積的植物。秋天的樹林，顏色艷麗又豐富，被森林包裹著的是一棟小房子，也許是沒人住的房子，也許是住著一家人的房子，總之，這片秋色只屬於這一棟小房子。

我想大概是這樣 →

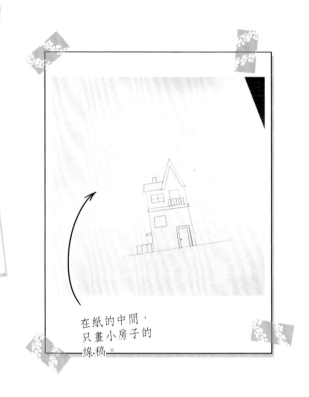

在紙的中間，只畫小房子的線稿。

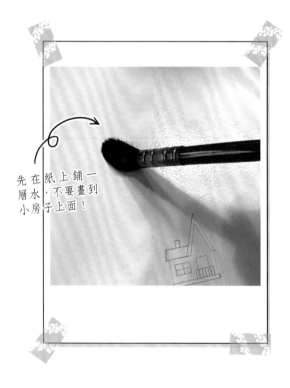

先在紙上鋪一層水，不要畫到小房子上面！

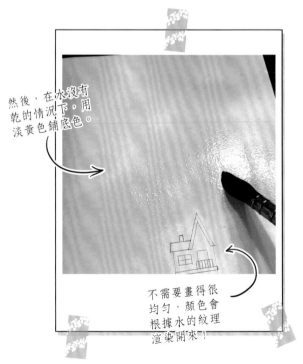

然後，在水沒有乾的情況下，用淡黃色鋪底色。

不需要畫得很均勻，顏色會根據水的紋理渲染開來！

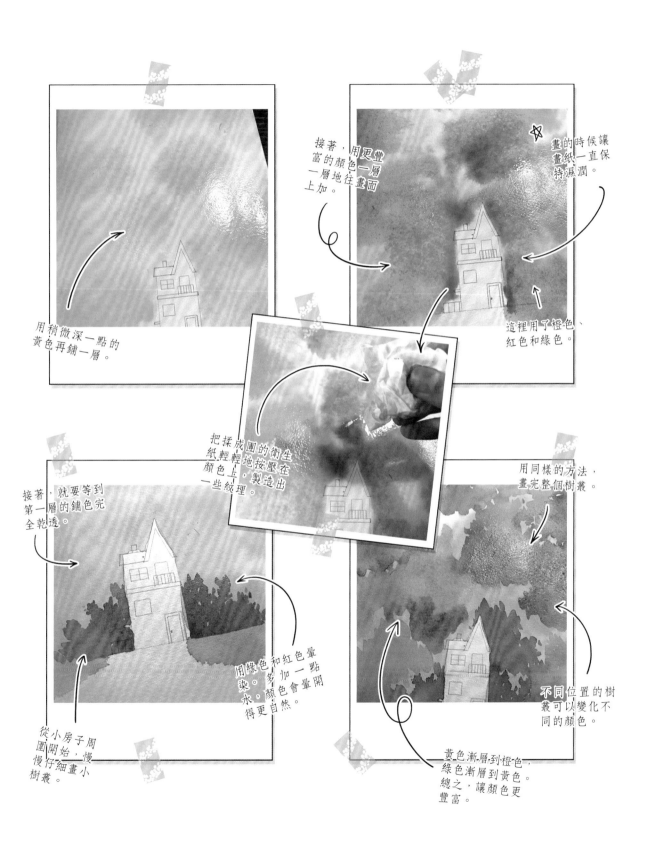

用稍微深一點的黃色再鋪一層。

接著，用更豐富的顏色一層一層地往畫面上加。

畫的時候讓畫紙一直保持濕潤。

這裡用了橙色、紅色和綠色。

把揉成團的衛生紙輕輕地按壓在顏色上，製造出一些紋理。

接著，就要等到第一層的鋪色完全乾透。

從小房子周圍開始，慢慢仔細畫小樹叢。

用綠色和紅色暈染。多加一點水，顏色會暈開得更自然。

用同樣的方法，畫完整個樹叢。

不同位置的樹叢可以變化不同的顏色。

黃色漸層到橙色，綠色漸層到黃色。總之，讓顏色更豐富。

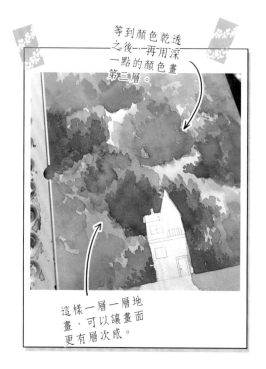

等到顏色乾透
之後，再用深
一點的顏色畫
第三層。

這樣一層一層地
畫，可以讓畫面
更有層次感。

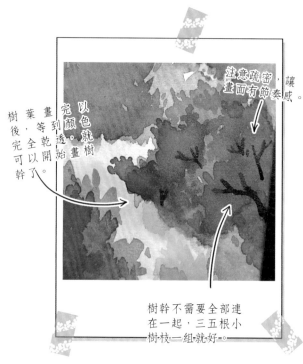

注意疏密，讓
畫面有節奏感。

以色就樹
顏透，畫
完，開始畫
樹葉等到完
後，乾可以
樹畫完幹了。

樹幹不需要全部連
在一起，三五根小
樹枝一組就好。

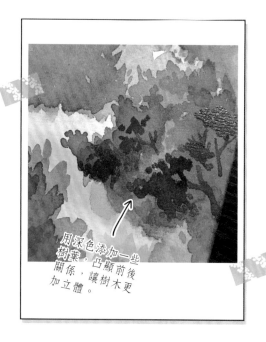

用深色添加一些
樹葉，凸顯前後
關係，讓樹木更
加立體。

用同樣的方法，
畫好其他的樹叢。

離畫面中心點
越遠的地方，
樹枝顏色越淺。

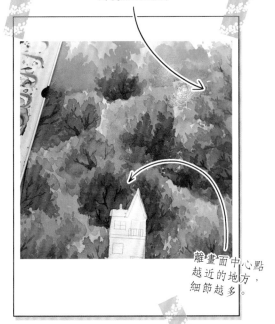

離畫面中心點
越近的地方，
細節越多。

畫地面的時候有一
些留白，留出樹葉
陰影的空隙。

地面也倒映出
樹林的顏色！

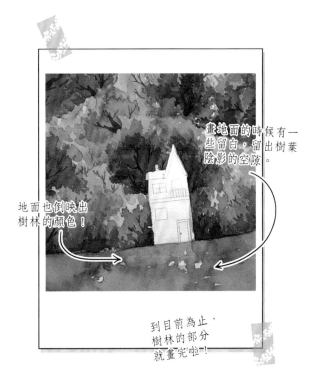

到目前為止，
樹林的部分
就畫完啦！

接下來就是畫小房子。

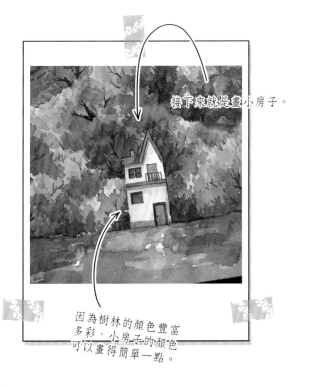

因為樹林的顏色豐富
多彩，小房子的顏色
可以畫得簡單一點。

用白筆幫小房子描邊，
突出小房子！

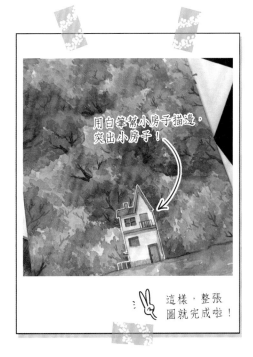

這樣，整張
圖就完成啦！

我躲在花叢中

　　我躲在花叢中，在花團錦簇和碧葉相連之間，開闢了一片圓形的空白，給自己的視野挖了一個洞。我從洞口往外偷偷地窺視著遠處（其實我也估算不準距離，但總覺得非常遙遠）的鐵門。說來也奇怪，我並不知道自己從什麼時候開始就躲在這裡，也不知道自己為什麼要一直守望著那扇鐵門，反正從我有意識起，就已經如此。

　　我的目光往門的另一端望去，那裡的景致總是一片白茫茫，被過度刺眼的白光刻意掩蓋了真實的景象。我曾想過悄悄越過花叢，溜到門邊，翻到門的那邊去看一看，但我的手腳被花叢的莖葉緊緊纏住動彈不得。所以，我只能一直在這花叢後看著，愣愣地盯著，無法從花叢後移動，無法靠近那扇鐵門，更無法觸及花叢外的世界。

　　其實，這鐵門實在沒有什麼值得細細觀察之處，它被設計得普普通通，又生了些鏽。重點是，它從來沒被打開過，更沒有任何人進出過。因此，我不禁懷疑門的另一邊早已是一片城市廢墟，沒有一點人氣，只有被遺棄的電器、家具、書本、照片，夾雜著回憶，堆砌起新的高樓，廢棄的工廠裡流出污水，灌滿了早已乾涸的溝壑。原本生活在那裡的人們都去了哪裡呢？門的那一邊，是不是遭遇了世界末日才有的洪水和地震，致使人們不得不逃離家園；也可能什麼災難也沒發生，人們只是單純厭倦了那裡的生活，就像對戀人失去了新鮮感一般，自願選擇轉移目標。但被遺棄的家園未免太可憐了，它依照人類的願望被創造而出，無論怎樣的天災人禍降臨都必須全然接受，無法逃跑、無法迴避。它接納了人類的一切，好與壞都一併吞下，卻無法阻止人類心意的改變。它並非不老不死，遺跡會腐爛、風乾發霉、生鏽……一旦深陷孤獨，歲月流逝就會在它身上刻下一道道深深的痕跡。此刻，它應該在門的另一端靜靜地、痴痴地凝視著某處吧，就像我一樣，我正擅自把門那邊的世界想像成另一個自己。扼腕和心痛盈滿我的心緒，一呼吸，仿佛就能吸入從那座廢墟之城飄來的空氣，充滿了寂寥的味道。

　　雖然我對門的另一邊並沒有美好的想像，但我對自己所在的這一邊卻十分滿意。繁花盛開，遮掩著我並不出色的樣貌和姿態，艷麗的色彩和嗅不盡的芬芳又進一步修飾了我的無色無味。我很了解自己並非一個有趣、堅強之人，一邊躲在花叢後，一邊惶恐地想：自己要是暴露在外，恐怕很快就被烈日曝曬或狂風暴雨擊垮——我甚至比不上這兒的任何一朵花。沒有人從門那邊過來也好，這樣我就不會受到任何無端的攻擊或陷害。所以，即便無法動彈，我也心甘情願地躲在這裡，就像躲在舒適的搖籃，享受著花與葉的呵護和溺愛。

可是，一切美好都被我的想像打破了。因為對門的另一邊懷有不安，危機意識就鑽了個空侵襲了我的大腦。如果門那邊的人類還在逃亡的路上，那他們是否會朝著門的方向而來？說不定他們會衝破這道門，翻越到我這邊的世界來。雖然姑且是妄想，我也不禁憂慮起來，可能性一旦在心裡萌芽，就會肆無忌憚地瘋長。我戰戰兢兢地凝望著鐵門，唯恐另一邊紛至沓來的腳步將地面震動，懼怕陌生人將那扇門猛的推開。那些人手持利刃、斧頭，將我身旁的花叢劈開，任憑花瓣和碎葉散落在地，而我徹底暴露在眾目睽睽之中。他們會目睹這美麗花叢之後躲藏著一個膽小鬼，一個情願被莖葉緊緊纏著手腳，無法動彈的膽小鬼。他們向我走來，憤怒地撕下我用花色與芳香給自己披上的偽裝；他們進一步破壞了我的花叢，切斷了束縛我的莖葉。這並非是為了解放我，而是為了把我從這裡驅逐出去。一想到這些，我就覺得比被暴雨摧殘更慘烈，比被陽光灼曬更痛苦。

我越想越不安，再保持原樣在這裡躲下去，恐怕會被妄想扼殺掉。於是，我不得不做新的打算了。我得想辦法從這花叢中離開，萬一這裡被侵占，我得有一個可以前往的地方，一個新的家；我要讓自己強大一些，如果有人要與我兵戈相向，我還能背水一戰，而不只是蜷縮在原地瑟瑟發抖。

我動了動手臂和腳，試著從莖葉的捆綁中掙脫出來。近在咫尺的花兒們對我這突發的異常表現感到十分詫異，隨著我越來越用力，花兒們也愈發焦急起來。

「你要離開這裡？為什麼？」她們十分不解。
「我無法安心。」我說。
「我們保護著你啊！有什麼好害怕的？」
「正因為你們保護著我，我才害怕。」我說，「因為這裡太過舒適，我才幻想起門的另一邊是恐怖的廢墟；因為你們太美麗溫柔，我才更懼怕某天會被邪惡侵襲。」
「難道你離開這裡，就不會害怕了嗎？」她們質問我。
我搖搖頭：「不，我還是害怕的。可是，和持續躲藏在花叢中不同，我如果離開這裡，那我至少將不再是個膽小鬼。」

是啊，我是一個膽小鬼，所以藏在花叢中。把視野框在狹隘的空間，靠想像構建外界，用妄想揣度他人，自怨自艾地活在自己的小天地，自顧自地懼怕、擔憂、質疑。明明出去看一下就能得到解惑，得到想要的答案，尋到生存的方式。沒人打開那扇門，自己去打開不就好了？門那邊究竟怎樣，自己翻過去看看不就行了？

終於，我掙脫了莖葉，手腳得到自由的一瞬間，我輕巧地鑽過了花叢中那突兀的圓形空洞。我的頭頂是高高的、通透的、不知延伸至何處的⋯⋯被稱為天空的地方；我的腳下是堅實的、厚重的、溫暖的⋯⋯被稱為土地的地方。我被重力牽系著，被藍天指引著，卻不覺這是一種束縛。我朝著前方奔跑起來，朝著那扇被我一直凝視著、觀察著、想像著的鐵門跑去。這是我有生以來第一次奔跑，出乎意料地，竟是如此輕盈、自在。

從我躲藏的那片花叢到鐵門的距離並不遠，然而我曾經卻覺得這段距離猶如銀河般綿長。我伸出手，觸碰到鐵門，鐵鏽剝落，細細地散落在地上。我深吸一口氣，將門往外一推，絲毫不費力地就打開了，這比我從花叢掙脫出來時輕鬆太多。

我再度邁開步伐，小心翼翼地走過鐵門，也走過了我的心門。我向著那被白光掩蓋的深處走去，向著或許和我想像中一模一樣，也或許截然不同的世界走去。

幸福角落

懷抱著小小的幸福，像抱著嬌弱的嬰兒
唯恐將它露天置放，太陽的光芒會將它灼傷
也害怕它沐浴星光，星星和月亮恐會嫉妒它
只好把這幸福藏在角落，不願讓它曝光
將它隱身起來，無形、透明，宛若空氣一樣
就這般生長在角落，等你發現它
路過了誰，投來怎樣的目光
有的人毫無意識，徑直走開
有的人視若無睹，不屑一顧
有的人眼前一亮，豁然開朗
有的人一眼萬年，駐足停下
一旦靠近，便有人懼怕，更有人愛慕
想要帶它走的人千千萬，但終究誰也不能占有它
因為幸福無法竊取，也無法施捨
而是當你察覺時，便已把它握在手中

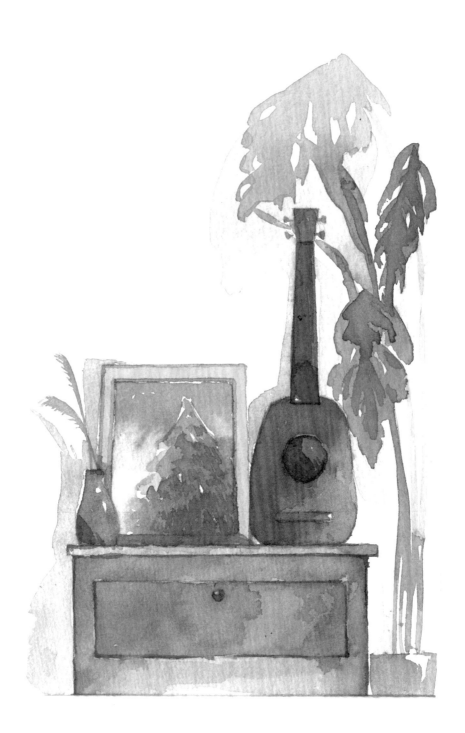

烏克麗麗

他們在夏威夷砍下一棵 Koa 相思木，製作了我。

我的淺棕色皮膚上布滿火焰狀的紋路，身體被打磨成菠蘿的形狀，而後又將四根琴弦安放在我的肚皮上。人們喜歡逗弄我的弦，它們一被撥動，我就會發出美妙的聲音。第一次發出聲音時，琴弦的震動仿佛跳蚤一般蹦跳，清脆俏皮的音樂在我體內共鳴起來。彈奏著我的人和圍繞著我的人滿臉驚喜和感動，並隨著音樂扭動身體、拍起手。他們喚著我的名字——「烏克麗麗」。

不久之後，我躺進了一家琴行。在這裡，我一直等待著自己的有緣人到來。這期間，我見過許多人，他們形形色色，不同的年齡，不同的性別，不同的職業，不同的心事。有的人從我面前走過，卻看也不看我一眼；有的人拿起了我，隨即又放下；有的人撫摸著我，讚美我，彈奏我，讓我一度以為這是我的有緣人，卻又在下一秒旋即離開。總之，人們來了又去，去了又來……我雖然和不少人打過交道，卻沒有誰真的把我帶走。

直到有一天，一個男人來到店裡。他試彈了我，就立即決定買下。當他把我帶到家中的時候，嬰兒的啼哭聲傳來。他急匆匆地趕到嬰兒的床前，甚至忘了把我放下。然後，我和他一起看到了那個嬰兒——小小的、赤紅色的身體裹著襁褓，躺在搖籃裡，令我心生憐愛。就在搖籃邊，男人撥了我的琴弦，將我的聲音送給這初生的脆弱生命。小嬰兒聽到琴音，就漸漸收起了哭聲，變得乖巧安靜。

沒有人能聽懂嬰兒的哭聲在訴說什麼，故而無法安撫他，但我可以。因為我們是同類，我們的聲音都是自然的靈性與人類智慧共同賦予的天籟。這個孩子用哭聲表達著對世界的嚮往與恐懼，世間到底是美好還是醜陋，他無法斷定，他也懼怕孤獨，不知一個人怎麼前行。我不能為他提供標準答案，因為我所見的極其有限。但我能夠告訴他——我和你是一樣的，我們都對未知的世界充滿好奇，也期待著誰來與自己分享生命。世上還有無數和我們相似的生靈，都懷揣著同樣的心緒，沒有誰會永遠孤獨，因為這世界一直陪伴著你。只要活下去，你就會在別的地方看到和我的故鄉一樣綺麗的風光，也能遇到更多有緣之人，就像你在生命之初遇到了我，而我也在生命的某個節點遇見了你。

「你和這把烏克麗麗有緣，等你長大，我就教你彈吧！」男人對已經睡著的嬰兒說。

然後把我豎著放到了桌上。

原來，我是這個男人送給他孩子的禮物。我想，他是希望接下來的歲月裡，讓這個小小的生命和我一同來認識世界的某個部分。那是千變萬化的音樂，是不具象的快樂，是情感的潛能。

說起來，在我的故鄉，「烏克麗麗」這個名字就寓意著「到來的禮物」。不過，到底是我們作為獻給世間的禮物而誕生，還是這世間的一切作為給予我們的禮物，一直等待著我們的降臨呢？

幾乎每張插畫都會有靜物或場景，單畫一個靜物其實難度並不大，現在，就把這些靜物組合在一起，畫一個小桌台。從小到大、從少到多、從簡單到複雜、從小場景到大場景，慢慢融入植物、動物或人物，就能畫出一幅比較完整的插畫啦！

線稿。

鉛筆稿顏色盡量輕一點。

平鋪顏色。

因為每一筆水量的不同，顏色會形成不同的深淺效果，這裡不需要去填補。

繼續平鋪顏色。

畫的時候注意留出高光，留出來的高光往往比畫出來的更自然、好看。

等到第一遍顏色乾
透之後，再上第二
遍顏色。

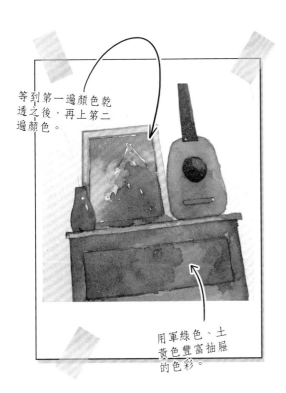

用軍綠色、土
黃色豐富抽屜
的色彩。

用綠色直接畫葉子。

加深物體的暗
部，讓畫面有
深淺變化。

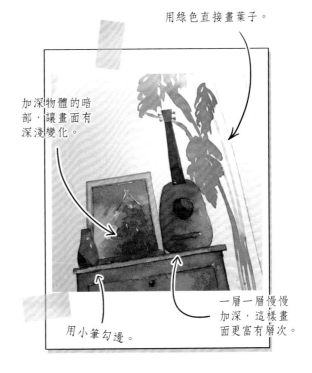

用小筆勾邊。

一層一層慢慢
加深，這樣畫
面更富有層次。

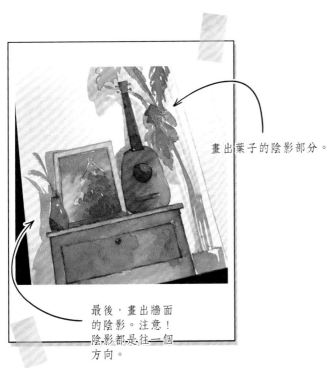

畫出葉子的陰影部分。

最後，畫出牆面
的陰影。注意！
陰影都是往一個
方向。

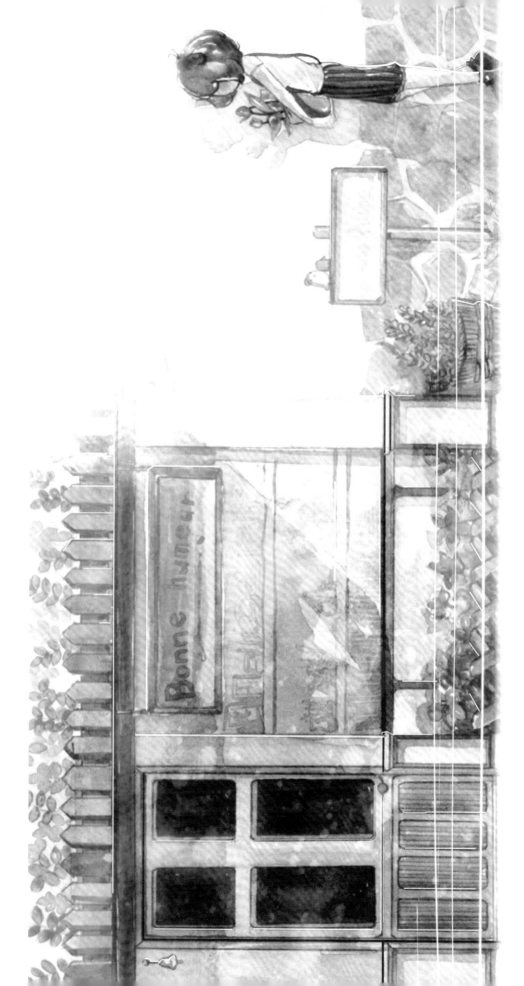

當他們從我面前走過

　　我每天都會看見很多人——從我面前走過。

　　早上人是最多的。就像我的主人準時在七點打開花店的店門一樣，人們普遍會在早上這個時段開啟一天的生活。那時候我的精神也總是最好的，主人會準備好第一捧甘露，混合著陽光餵養我。我則顫著花枝，報以燦爛的笑容。

　　接下來的一天，我的日常便是靜靜地待著，看過往行人一個個路過。他們之中什麼樣的人都有——有西裝筆挺的男人，皮鞋擦得發亮，一步併作兩步地快速行走，匆匆忙忙；有佝僂的老人一寸一寸地挪著步子，好像時間永無止境般地悠長；有穿著迷你裙的女生，踩著和年齡不相稱的高跟鞋，發出叩叩叩的聲響；有髒兮兮的球鞋踢起的灰塵，濺到我身上，留下頑皮鬼的壞笑……他們有的會在我面前停一段時間，等待著誰或者歇歇腳；有的來來往往，不知是在徘徊還是單純地來回；而有的人走過了就儘管走了，我很確信再也沒見過他們。

　　我也會順著路人離去的方向追尋而去，可是我身體根植在土壤無法移動，只能靠眼睛去追隨，但窮極目光，左右都不過二百公尺，正前方只有一個人行道的距離。所以，我只能想像。當他們推開主人的店門，我就想像無數的鮮花在向他們示好，渴求得到垂青，他們在萬花叢中精心挑選，用心斟酌；當他們進了隔壁的甜品店，我就想像他們點了濃郁的芝士蛋糕和香醇的咖啡，甜、鹹、苦交融成生活的味道，好讓他們細細品嘗；當他們去了對面的服裝店，我就想像他們選擇了合身又好看的衣服，愛美的心就像我珍惜著自己的花瓣一樣；當他們進入街道盡頭的書店，我就想像他們徑直走進了書本裡，然後鑽過書這個任意門，開啟了時空旅行；當他們拐進了我看不到的小巷，我就想像小巷很長很長，拐了好多個彎，繞過好幾座房，讓他們費了好一番工夫才走出去。然後，他們到達了另一條街，面朝著另一片市區，然後一頭鑽了進去。之後……我就無法想像了。我不敢妄自揣測他們的去向，因為人生這種東西，我猜不了，更不敢猜。

　　當太陽漸漸爬到我的頭頂，行人便會少一些，我也可以收起制式的笑臉，這時我就有閒暇觀察非人類的事物了。我看見路旁的柳樹搖曳著細細枝條，如一條條長鞭抽打著風，就像抽著馬兒屁股，催它快快跑。風跑得可不慢，因為它乘著時間，時間的腳力太強了，世間沒有什麼能與時間較量速度。在柳樹的樹幹上趴著一隻蟬，它放肆地唧唧叫喚。它和我一樣，曾有一段生命在土壤裡，但它待在土裡足足十七年，破土後卻只能活七天。我倒是沒在土裡待多久，但註定比它活得長一些，但本質上我們都是由生到死，我難道就比它高貴嗎？金黃色的光順著樹流了下來，滑過了蟬的背，然後滴落到地面，染成了斑駁樹影——這樹影想必是光在製造痕跡吧！我有些欽佩陽光的努力。先前留意到的蟬也是，它用鳴叫不斷地強調著自我的存在。而我作為一朵花，卻不知該怎樣才能在人間留下痕跡。我不夠美艷，也不珍稀，

雖然主人愛我，但只能安排我在店門口迎賓。我一直認為，花兒生存的意義是為看到的人帶來幸福，所以我有時會羨慕店裡的花，它們與我僅僅一牆之隔，生命的價值卻天差地別。它們終日被不同的人類欣賞寵幸，而我始終不能引起他人注意，即便從我面前走過的人那麼那麼多。

太陽開始西沉了，黃昏慢慢捲走了藍天白雲，很快就會捲走溫暖和光亮。這個時段，路過的人很少了。我的主人已經在準備關門，結束一天的營業。唉，一如既往的又一天，我看了很多、想了很多、夢了很多，可是這樣的內容重複太多遍，已經毫無新鮮感。我會一直這樣直到枯萎吧！我會和從我面前走過的人一樣一去不返吧！我會像第七天的蟬一樣吧！我會像每天黃昏時候的陽光一樣吧！但我和他們又不一樣，我沒有活出他們那樣的存在感，也沒有實踐生存的意義。

天黑之前，杏黃的陽光將最後的餘暉鋪滿街道。這時，一個影子拉長到我的面前。那個人朝著我的方向走近了，我最先看到的是一雙乖巧的皮鞋，大約 23 吋；往上是雪藕般的小腿，膝蓋之上覆著條紋背帶褲；再往上，鬆垮的背帶搭在了小小的肩膀上；然後，我看到了她的臉。是個小女孩，齊耳短髮托著圓圓的臉龐，頭髮的一側翹起一個調皮的小尾巴。

我認得她。早上的時候，她來了店裡，那盆花就是她帶走的。現在，她抱著同一盆花回來了。估計不想要了吧！偶爾會有買了花又後悔的客人，但主人一般不會同意退回。因為花是嬌弱的，美是短暫的，帶走了它，就要負責。

她從我面前走過，然後推門進了店裡。

「叔叔。」她呼喚我的主人，「我想……」
「小妹妹，如果要退掉花，那是不行的。」我的主人溫和地勸她。
「不是的，叔叔。」她的聲音有些焦急，「我不想退掉這盆花。」

「我想再買一盆花。」
「可以。」我的主人欣然接受，「那麼，你想要哪一盆呢？」

「我想要門外窗戶下面的那一盆。」她說。

下一秒，她推開了店門，噠噠噠地跑了出來，停在我面前。她伸出手指輕輕一碰，嬌嫩而溫暖的觸感落在我的花瓣上。她抬起頭對我的主人說：「就是它。」

　　「早上我來的時候就注意到它了。」
　　「想了一天，我決定把它帶回家。」
　　「它實在太可愛了，不是嗎？」
　　「它是我見過的數一數二美麗的花。」

　　她對著我笑了，那是我見過的最像天使的容顏。

　　我經歷了許多苦惱的時間，也看著千萬路人從眼前走過，即便如此，我依舊終日目光短淺，只會去看離我數百公尺的街道，只去幻想那些永遠不可能屬於我的生活。於是，時間、人潮從我這裡流逝了，流逝了太多太多，流逝掉自己的生命，流向垂暮。

　　然而就是這樣的時刻，我終於找到了生存的意義。它姍姍來遲，卻又如此剛好。

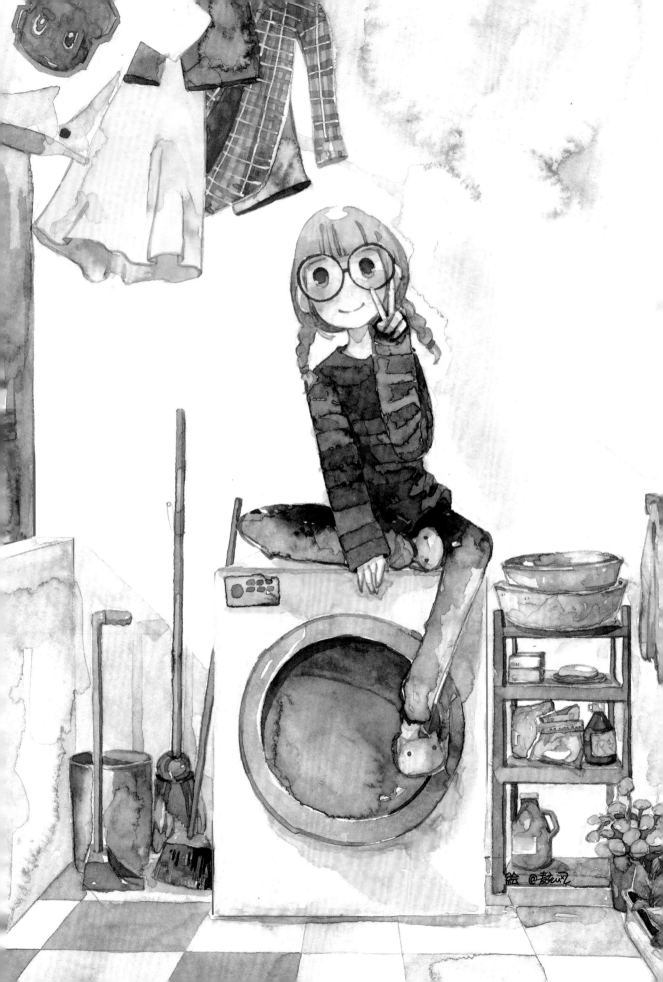

洗衣機

　　一片、兩片樹葉像小小的降落傘飄過她的眼，她沒有抬頭，只是默默豎耳尋覓了一番，發覺蟬蛻不落，蛙聲漸稀，持續了一整個夏天的熱鬧就這樣消失了。不過她沒有絲毫惋惜，因為明年便能再聽見。反正不管大自然怎麼流轉，一天 24 小時鐘錶的指針都在嚴謹地轉動著，人們依舊生活得別無二致。聽，家裡的洗衣機又在轉動出轟鳴聲，走廊裡又踩出噠噠噠的腳步聲，街道上的行人又嘈雜不斷，而她手裡的筆還在紙卷上沙沙地寫著……這反覆了數日、數月、數年的聲音，回響在她數日、數月、數年的生活裡，並還將持續數日、數月、數年。

　　她感到自己時而像一頭被關在籠子裡的獅子，嚮往改變、自由，卻因為無法突破牢籠而煩悶不堪；時而又像一隻高飛於天際的鳥兒，將思緒伸展成豐滿的羽翼。然而，陽台上又傳來洗衣機的轟鳴聲，打破了她美好的幻想。「吵死了，究竟有多少衣服要洗啊？」在無數種她厭倦的聲音裡，這台洗衣機那嗚嗚哇哇的喊叫聲要數第一，就像嘮叨又幽怨的老婦，一邊發洩操勞多年的不滿情緒，一邊不得不工作下去。

　　她故意在大學志願書上填了一個離家極遠的城市，走得越遠越好，把這裡的聲音都忘掉。她拿著志願書往陽台走去，陽台的窗戶迎著秋風，夾著薰衣草的清香。掛在晾衣架上的衣服搖盪著，它們是香味的源頭，在溫和的陽光下發酵。這柔和的場景令她原本焦躁的心情緩和了不少，甚至忽視了噪聲的罪魁禍首──那台老舊的洗衣機，就在陽台一角，持續地發出轟隆隆的鳴叫。

　　「要洗的衣服都先丟到那邊盆兒裡。」熟悉的聲音把她拉回現實，她這才發覺自己忽略了在陽台上的母親。她不是故意忽視那個人的，因為母親在洗衣服的時候總是很沉默，和洗衣機不同，從來不出聲抱怨日常的煩雜和無奈。母親有點胖，她搓洗著不能機洗的衣物時身子就跟著晃，一雙手浸在涼水和泡沫裡，紅腫和粗糙的皮膚時隱時現。她感覺自己的手指頭有些冷，下意識握緊拳頭好暖和一點，不小心捏皺了手裡的志願書。

　　「媽，大學申請入學的志願，我填了。」她說。
　　母親停下手上的活，用清水沖洗沾滿泡沫的手，在圍裙上擦了擦。「填了哪裡，我看看。」母親從她手上接過志願書。
　　「你想去那麼遠的地方上學？」母親的眉頭皺了皺。
　　「不行嗎？」
　　「就我們住的附近學校也挺好啊，何必跑那麼遠？回家也不方便，隔壁王阿姨的兒子就北漂讀書，結果每年寒假都得搶車票……」母親打破了之前的沉默，突然變得十分像那台洗衣機，碎碎念的聲音簡直就是在跟洗衣機唱和音，讓她厭煩不已。
　　「我不管，我就要去。」她說，「我想去離家遠點的地方。」

「那是因為你沒出去過，你出去了就想回來了！」母親說，「我跟你說，那種地方你吃也吃不慣，住也住不舒服……還有啊，你的成績能考上那邊的學校？填這裡的更保險吧……」

「我覺得不好，你再考慮考慮，我不希望你跑太遠，我就你一個女兒……」母親的嘮叨揉進洗衣機的轟鳴聲，她恨不得現在就按下洗衣機的開關將這聲音終止。

後來，她依然固執地去了台北的學校。如她所願，周圍的人事物全然煥新，她越來越少聽到洗衣機和母親的聲音。她終日沉浸在許許多多曾經沒聽過的聲音中：縈繞喧囂的繁華都市、呼喊熱血的青年們、歌唱著日新月異的時代……每天都會出現不同聲音的環境，為她帶來了不斷變幻的新鮮感。洗衣機的噪聲，在大千世界中只不過相當於一根細針掉到了地上。

再之後，步入社會的她連續不斷地忙碌著，數日、數月、數年，似乎沒有終點。她的耳朵早就無暇去留意聲音，不管是原本令她厭煩的，還是喜愛的，都被時間衝刷成平淡的習慣。她的家中也有洗衣機，但她從未在意過洗衣時的聲響；她有了孩子，自己也時而對孩子嘮叨，就像母親當初對她一樣；她對工作也不是毫無抱怨，更多時候，她會把所有聲音吞下並埋藏，就像那個在陽台上洗著衣服的母親，沉默著、勞動著、生活著。

某一次，她時隔兩年回到了老家。流轉的四季沒有改變太多她記憶中的事物，依舊是那個偏鄉，那幢老舊的樓房，那個承載了她的童年和青春的家。然而，又有太多東西已經改變，街道的店家全都變了樣，街坊鄰居不知道換過多少批，就連家中老舊的家具也悉數消失了，包括那台飽經風霜的洗衣機。據說那台洗衣機壽終正寢前，聲音越來越弱，直到突然有一天失了聲，再也無法運轉。收購廢品的人說，這樣質量好的洗衣機，現在市場上可不好買到了，用了多少年來著？20年？總之，度過了鞠躬盡瘁的一生。然而，自打上台洗衣機退休，母親也不再洗衣服，她手腳已經不俐落了，前兩天還閃到了腰，現在正躺在床上休養。

她在老家的陽台上把髒衣服放進陌生的新洗衣機，聽見它像「前輩」一樣嗚嗚哇哇地喊叫著，但她再也不覺得那是噪音。

她想起了青春時的無聊往事，有一次坐到洗衣機上比著剪刀手拍了張照，母親罵她這樣會把洗衣機給壓壞。她撇撇嘴說，我們家洗衣機不是好得很嗎？您跟爸不都說買得好嗎？

那時候，她沒有想過，一台洗衣機會給她帶來無限的愁緒，因為那時候，她還不懂生活。

孤獨派對

　　夜晚，月亮流出的光，靜靜映照在我的家。這是一幢獨棟的房子，有三層樓，孤零零地矗立在路旁，周圍沒有其他樓房，沒有花草樹木，也沒有來往路人。一樓是一間寬敞的客廳，酒杯倒在茶几上、零食散落在沙發上，音樂已經停止，天花板上懸掛的燈一閃一閃晃起杏黃的光；二樓是臥室和露天陽台，我坐在陽台上，臥室裡飄來棉被上薰衣草的芳香，提醒我早點入睡；三樓是天台，翠綠的壁虎從樓頂沿著牆向下爬，勾畫出的輪廓跟著歲月擴張。

　　此刻，我的家重歸無邊無際的寧靜。誰能想到，一個小時前這座房子裡還瀰漫著歡樂，響著仿佛永不止息的樂曲，伴著人們喧嘩，好似一座小小的不夜城。那時候，我家正在舉辦派對，林林總總幾十個人，包括親友、同事、泛泛之交、陌生人，大家聚在一塊兒，用啤酒與音樂激盪出絕妙的氣氛。而這派對的發起人不是別人，正是我自己。我特別愛開派對，應該說我傾心熱鬧的事物，作為「人生在世須盡歡」的擁護者，我將「寧靜」視作浪費生命的表現。所以，我常常利用夜晚讓人們相約狂歡、喧囂，夜夜笙歌。

　　然而，「熱鬧」只是我的藉口，沒有人知道，我舉辦派對的目的是為了排解孤獨。是的，我非常孤獨。夜晚一旦降臨，孤獨就漸漸把我籠罩起來。偌大的三層樓房，只有一個身影、一種聲音，都來自我自己。我試著讓音樂響起，增加多餘的聲音，卻不知怎樣構建對話的橋梁。我從樓上走到樓下，從樓下又爬上天台，一會兒加快步伐，一會兒放緩節奏，想要把孤獨甩掉，奈何無論怎麼做它都如影隨形。

　　最後，我能找到的排解孤獨的最好辦法就是舉辦派對，把和我一樣孤獨的人們聚集在一起，讓聲音變得更多樣，讓音樂有輸送的對象，讓酒杯碰撞得叮噹作響。孤獨匯聚，反而能發揮互相抵消的效果吧——我想。

　　於是，每個夜晚，我都藉著派對混進人群裡，企圖以此與孤獨絕緣。但是我越是在派對上打起精神和人們吵吵鬧鬧，就越是感到疲憊，不知那是夜晚帶來的本能的睏意，還是我原本在生活中就已經備受勞累。我試著去製造笑容，以便和旁人打成一片，可到頭來多是強行談天說地。來參加派對的人沒有對我抱怨半句，比如太晚了、派對有些無聊、酒不太好喝之類的，反而客客氣氣地感謝我的邀請。可是我並沒有自信認定他們真的開心，就像我也無法確定自己是否得到了滿足。

　　今天晚上還是老樣子，我繼續在家裡開辦派對。人們很給面子地繼續為我撐場，家裡依然燈火通明。這次，我避開了客廳的人群，轉移到二樓的陽台上。夜風從我的孤獨和樓下的熱鬧之間吹過，把這房子一分為二，把我和人們分開。久違的、短暫的靜謐回歸到我的身邊，我長長地舒了一口氣，反倒覺得甚是輕鬆。

這一刻，我才深知自己原來並沒有融入過那片熱鬧。雖然我計劃用一場場派對來甩掉一身的孤獨，想要依賴他人為我把孤獨鬆綁，卻沒發現這纏繞滿身的孤獨繩索壓根就無法解開。我一度以為孤獨是人與人、人與社會之間的關係，就像無論愛與被愛都需要一個對象，在你來我往之間交換、給予、收穫。但孤獨不同，它是僅僅屬於自己的東西，無法交付於他人，他人也無法將之取走。所以，我為了排遣孤獨，通宵達旦地開辦派對，將和我一樣孤獨的人們留在自己身邊，逼迫自己去笑、去瘋、去鬧，製造熱鬧的假象，妄圖讓每個人從中汲取溫暖。我是何等愚蠢，怎會不懂人的孤獨，豈是狂歡一場就能將之滅亡？那自出生起就埋在身體裡的孤獨種子，早就生根在靈魂中，無論如何也無法將之剝離出人生。人啊，根本不應排斥孤獨，而是應該學著和它共存，更不應把它拋棄。因為一生當中，我們註定要用最長久的時間和自己相處、與孤獨共生，而非與他人分享生命。

　　我下了樓，回到客廳，熱鬧把這裡升溫成盛夏。我關掉吵鬧的音樂，終止了這場愚蠢的孤獨派對。我讓參加派對的人們離開，並向他們致歉，請他們原諒我的任性，原諒一個不懂與孤獨為伴的人的孩子氣。

　　當所有人離去，這座房子只剩下我和我的孤獨，但我再也沒有任何不安或恐懼。因為我和孤獨達成了共識，我們是朋友，是無法捨棄彼此的夥伴。我終於知道，孤獨也是幸福的一種。它披著讓人厭倦的外衣，卻包裹著唯有自我才能品味的幸福。

　　等白天到來，我應該去把客廳收拾一下，一個人，好好地打掃這個家，還有我的心房。然後，去天台上曬曬太陽，讓潮濕發霉的孤獨沐浴陽光。但是在那之前，我需要好好地睡一覺，在薰衣草香的被窩裡，做一個屬於自己的夢。

線稿！

因為想要畫淺色的建築，所以，線稿很細緻，顏色比較淺。

畫黃色的外牆。

平塗就可以了！

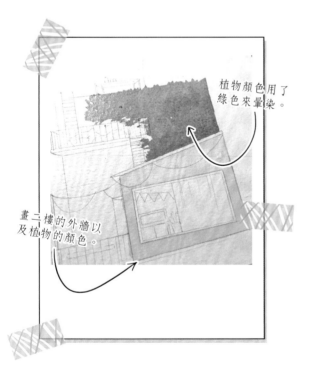

植物顏色用了綠色來暈染。

畫二樓的外牆以及植物的顏色。

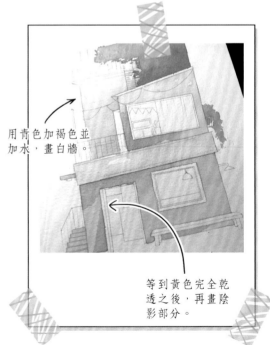

用青色加褐色並加水，畫白牆。

等到黃色完全乾透之後，再畫陰影部分。

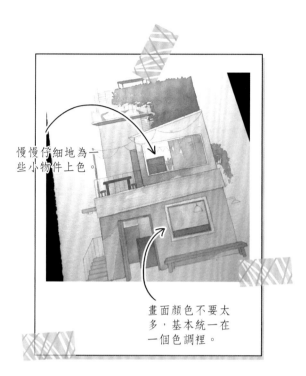

慢慢仔細地為一些小物件上色。

畫面顏色不要太多，基本統一在一個色調裡。

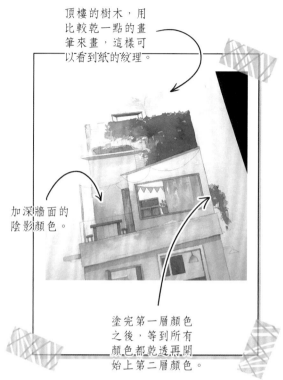

頂樓的樹木，用比較乾一點的畫筆來畫，這樣可以看到紙的紋理。

加深牆面的陰影顏色。

塗完第一層顏色之後，等到所有顏色都乾透再開始上第二層顏色。

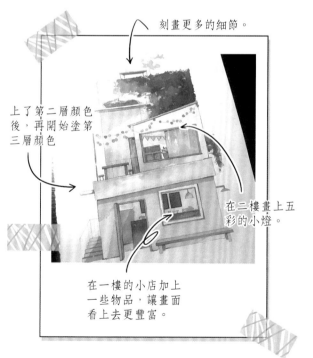

刻畫更多的細節。

上了第二層顏色後，再開始塗第三層顏色

在二樓畫上五彩的小燈。

在一樓的小店加上一些物品，讓畫面看上去更豐富。

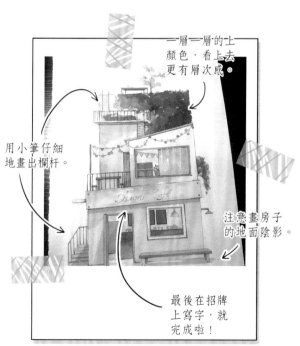

一層一層的上顏色，看上去更有層次感。

用小筆仔細地畫出欄杆。

注意畫房子的地面陰影。

最後在招牌上寫字，就完成啦！

女孩心情

雖然沒見過外星人
但身邊有一種更神秘的生物
比天氣更難預估，比星座學還要複雜
她們半掩著半透明的小心思
總愛把外人關進腦電波的迷宮裡
千變萬化的髮型和衣服是她們設下的謎題與陷阱
寫不完答案的心情乘上雲霄飛車
從溫柔的海洋飛向熾熱的太陽
從軟弱的雲朵躍至無邊的銀河
那些撒嬌又傲嬌的小表情
配合可愛又煩人的小動作
像閃耀的寶石一顆顆鑲嵌在地上
像澄澈透明的湖面泛著粼粼波光
心甘情願地臣服，又忍不住叛逆征服
到底是神？還是天使？或者是惡魔
都不是，只是「女孩子」

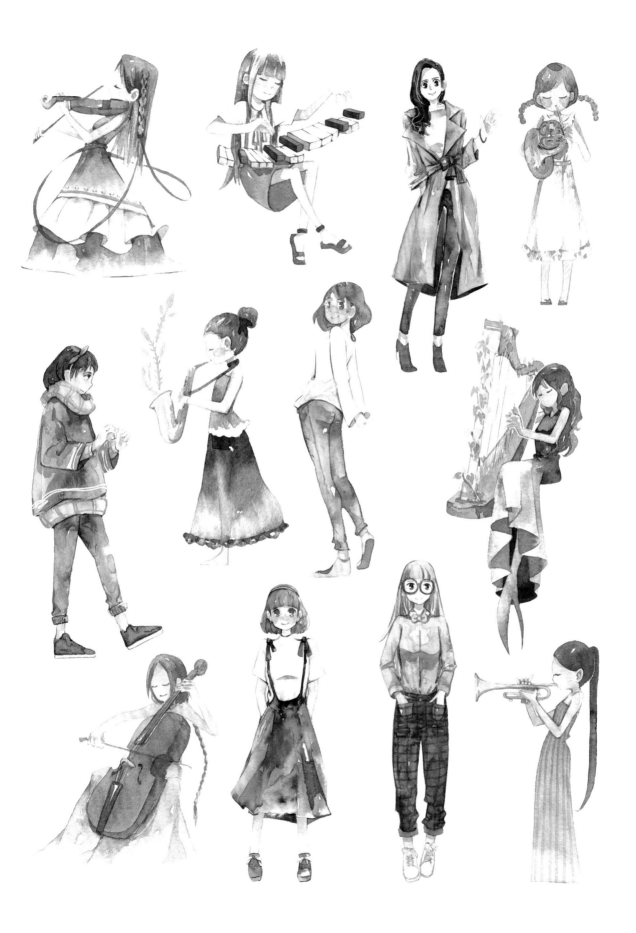

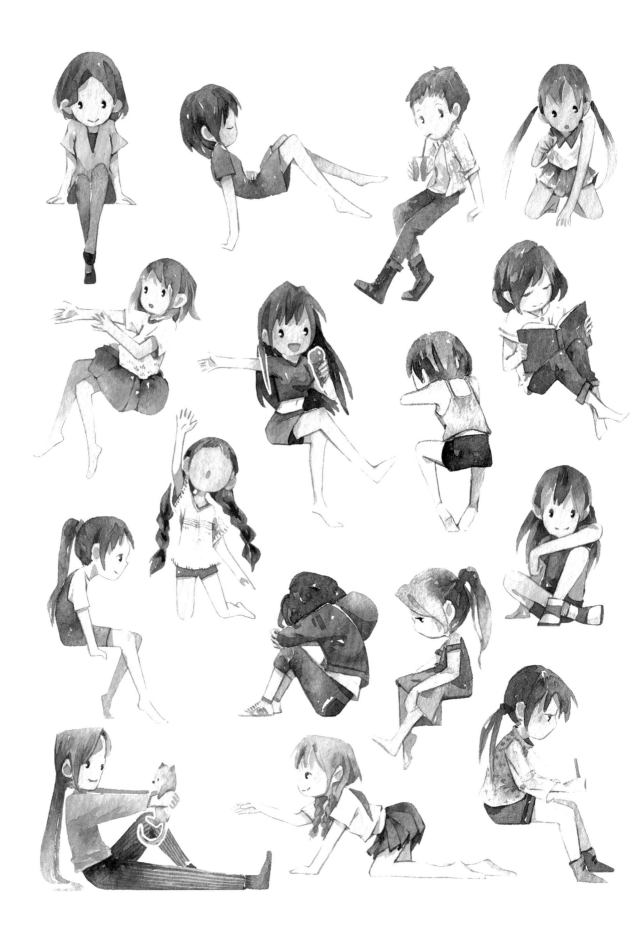

人物在插畫中的比重是很大的。首先得準確地把握人物形態，其次才是上色。那麼，就先來講講小麥畫人物的一些基本過程和方法。

線稿！

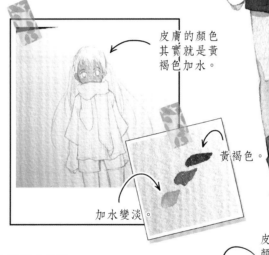

皮膚的顏色其實就是黃褐色加水。

黃褐色。

加水變淡。

在塗完膚色之後，趁水分沒乾的時候用紅色加一些腮紅。

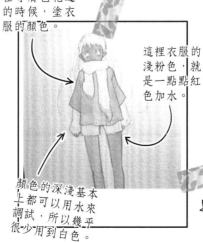

在等膚色乾透的時候，塗衣服的顏色。

這裡衣服的淺粉色，就是一點點紅色加水。

顏色的深淺基本上都可以用水來調試，所以幾乎很少用到白色。

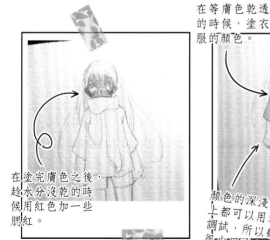

皮膚和衣服的顏色都乾透了，開始塗頭髮的顏色。

☆ 如果不是刻意希望相鄰顏色之間有暈染的感覺，那麼，就一定要等到顏色完全乾透再塗相鄰的顏色。

塗圍巾的顏色。

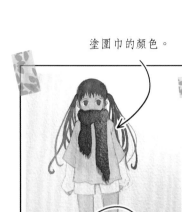

塗褲子的顏色。

到目前為止，人物的底色就基本塗完啦！

用之前塗衣服的淺粉色，加一點紅色和青色，畫衣服的皺褶。

在塗小面積底色的時候，可以直接平塗——這樣看起來顏色不會太多太亂。

塗大面積底色的時候可以採用暈染的方法，這樣看起來顏色會很多變、很豐富。

畫一筆顏色，然後用水按照衣服皺褶的方向暈開——這樣陰影的部分也有了簡單的顏色變化。

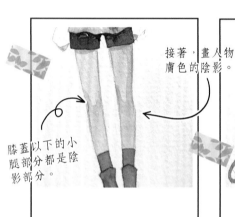

接著，畫人物膚色的陰影。

紅色衣服陰影的畫法和圍巾陰影的畫法一樣。

膝蓋以下的小腿部分都是陰影部分。

將頭髮加上深色。

再用小號毛筆，用更深的顏色在圍巾顏色的交界處勾邊，讓圍巾更有立體感。

畫出裡面衣服的白色袖子。

加藍色，勾邊。

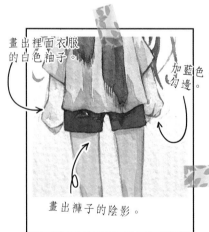

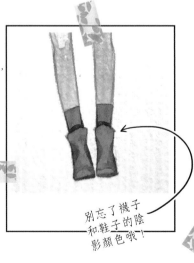

別忘了襪子和鞋子的陰影顏色哦！

畫出褲子的陰影。

完成啦！♥

可愛卡通人物的畫法，其實和正常比例的人物畫法是一樣的。這裡就簡單地說一下這個藍色兔耳朵小女孩的創作過程。

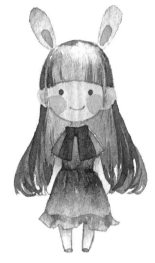

線稿！

蠻簡單的，哈哈！

用黃褐色加水，塗膚色。

用紅色暈染腮紅。

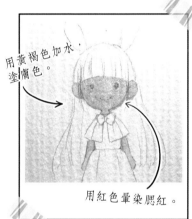

用比較深一點的鈷藍在耳朵的尖部塗一點。

要有充足的水分！

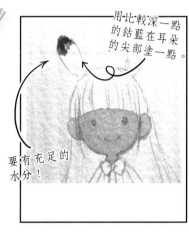

開始畫裙子。

先在調色盤中調好紫色和藍色。

然後，用清水暈染出藍色的漸層。

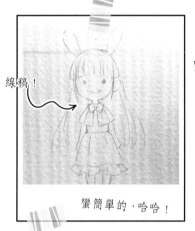

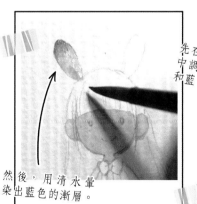

塗完上面的紫色後，直接塗下面的藍色，充足的水分會使顏色自然地暈染在一起，形成紫色到藍色的漸層。

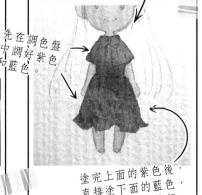

為頭髮上色。頭頂的受光部分，加了水的暈染，讓顏色變淺。

用深色畫出眼睛。

再畫一次大水的腮紅！

用灰色和藍色讓顏色發生變化。

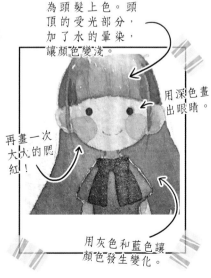

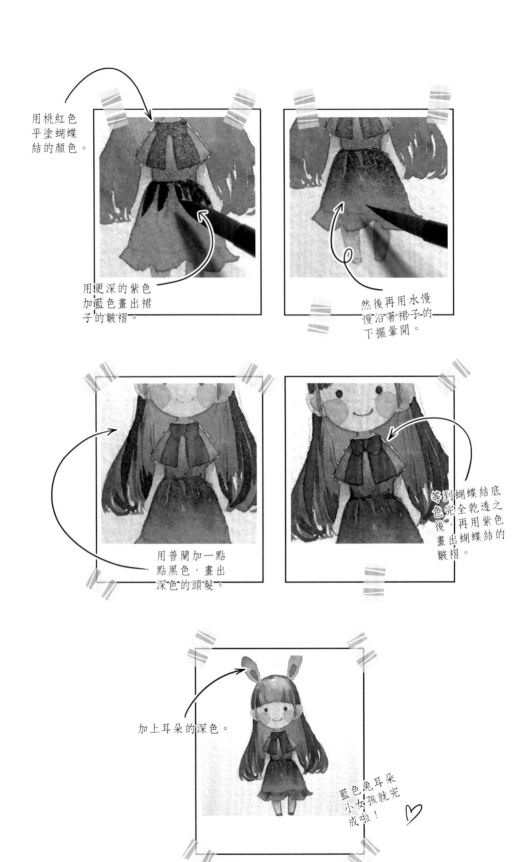

用桃紅色平塗蝴蝶結的顏色。

用更深的紫色加藍色畫出裙子的皺褶。

然後再用水慢慢沿著裙子的下擺暈開。

用普蘭加一點點黑色，畫出深色的頭髮。

等到蝴蝶結底色完全乾透之後，再用紫色畫出蝴蝶結的皺褶。

加上耳朵的深色。

藍色兔耳朵小女孩就完成啦！

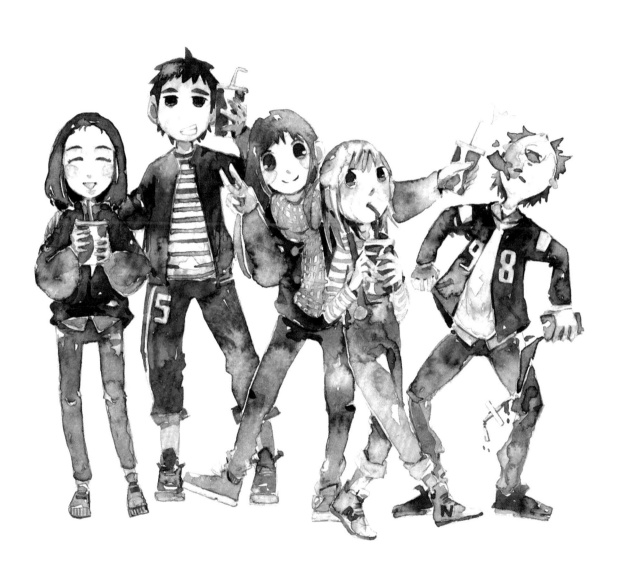

這張圖用了很多水來製造水紋。用了一款比較便宜的水彩紙，這種紙非常容易做水紋，在鋪色之後用水一點，就能把顏色暈染開來，但是不利於兩種顏色的融合。不同的紙有不同的屬性，可以多嘗試使用一些繪畫工具喲！

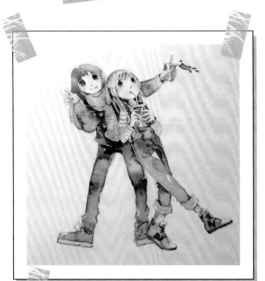

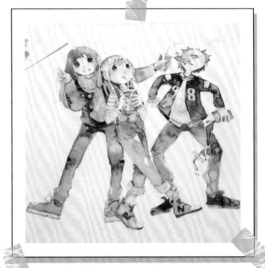

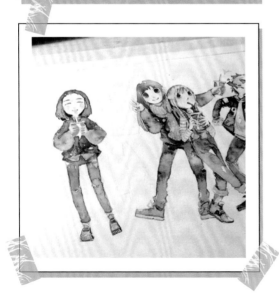

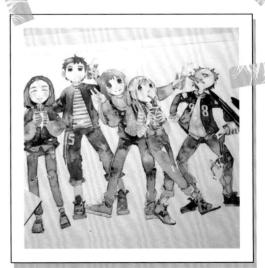

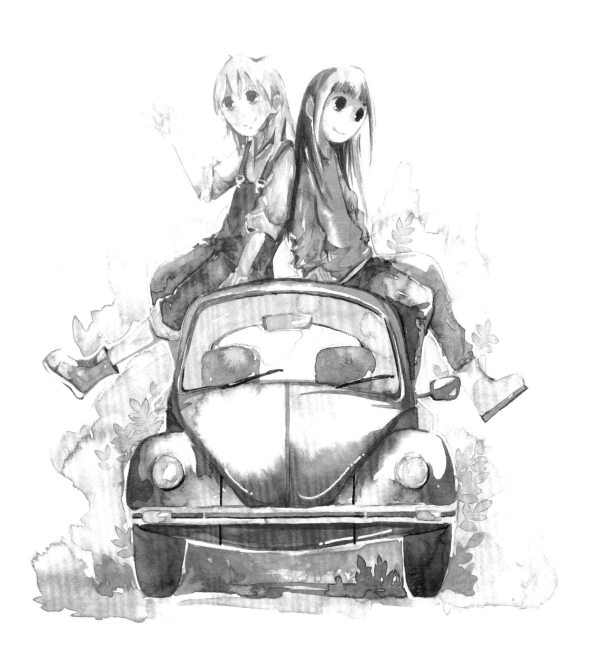

旅行

我開著復古小車行進在柏油路上。

這輛車是今天早上我偷偷從家裡儲物間搬出來的，它是我童年時最愛的玩具，閃耀著草莓般的猩紅，只是在箱子裡躺了十年後有一點褪色了。我心血來潮把它高高舉起，車頭瞄準太陽，大喊一聲：「出發！」，結果它從我的手中跳下，變成了一輛真正的車。「嘟嘟——」它自己按下了車喇叭。

結果，我真的出發了。我不會開車，但是坐上這輛車後，它自個兒就啟動了引擎，像匹野馬脫韁狂奔。沒來得及告訴父母，不，是我壓根不想通知他們——我還沒成年（雖然也快了），不把他們急死也得氣死。但是，我迫切地想要去旅行，但絕對不要報名參加夏令營，那是小學生才幹的事。

雖然不用自己開車，但我還是學著電影裡臉龐憂鬱的主角，把手放在方向盤上，眼睛故作深沉地凝視著前方。從音響裡傳出從沒聽過的曲子，不知道是搖滾還是放克還是什麼，總之，挺酷的，我跟著旋律吹出不成調的口哨。

我的車轉眼就從我家那破破爛爛的偏鄉來到了美國大西部的公路上，水泥森林變成無垠荒野。我覺得自己簡直就是 Jack Kerouac(是美國小說家、藝術家、作家與詩人) 那本《在路上》裡的人了！離經叛道、瘋狂而不計後果，即將在公路上漫無目的地肆意揮霍青春。不過，我還差一個朋友，一個和我志同道合的朋友。

然後，她出現了，在艷陽把視野彎折、濃密的熱氣蒸騰出海市蜃樓的時候，她在路邊豎著大拇指攔車，有些凌亂的半長髮，紅色的連身吊帶褲，一雙帥氣的黑色馬丁靴，好像童話裡的頑皮鬼。
「你要去哪裡？」我問她。
「我在搭車旅行。」她回答，「沒有目的地。」她還說自己將滿十八歲，這次是背著父母出來獨自旅行的。
我爽快地邀請她上了車，因為從她寥寥數語中我就判斷出我們是一類人。

我和她的旅行非常愉快，她像個不安分的精靈，想法天馬行空，行動無法捉摸。當我睡著的時候，她會突然把我從睡夢中拉起來一起唱歌，她唱的歌總是我喜歡的；有時候我們沒能找到旅店，就去陌生的山林裡冒險，然後夜宿村落。別看她放蕩不羈，卻也是個天性浪漫的人，常常和我在星空下談起哲學，活像一個已然度過漫長時光的老學者。她是我懂事以來最投機的朋友，有用不完的默契、聊不完的話題。我們是逃離了「日常監牢」的共犯，命運般地結識，從此休戚與共。我是這麼認為的。

然而有一天清晨，她把睡在車裡的我叫醒。我睜開眼，紅色朝陽從背後照過來，逆光遮住了她的表情。她對我說，再見了，我們在這裡分開吧！

我一個機靈趕緊起身從車裡跳下來。

「什麼？！」我不可置信，因為我們昨天還要好得就像一個人，怎麼今天她的態度就一百八十度大轉彎了。

「喏，你看前面有分岔路。」她指著前方。我看到兩條通往不同方向的路，在青春的薄霧中透著迷濛的光。

「那又怎樣？」我不屑一顧。

「你想走哪條？」她問我。

「隨便哪條都行，反正我們沒有目的地！」我有些不耐煩。

「是嗎？我想走左邊這條路。」她說。

「那我們就走左邊！」

「不，你走右邊。」她的語氣不容我質疑。

「如果我選擇右邊，你就走左邊。」她說，「我們是時候分頭行動了。」

「為什麼一定要分開？」我覺得她不僅在無理取鬧而且完全不尊重我。

「因為我們已經到這個岔口了，有岔口就會有不同的選擇。」她的語氣非常平靜，「總之，不管你走哪邊，我都會選擇另一邊。」

我全然沒想到，我和她的友誼會這樣不了了之。我應該憤怒、悲傷、遺憾，或者笑著說舊的不去新的不來。但我什麼情緒也沒有，只是開著車繼續旅行，變回了一個人。

我曾經以為她是我這輩子最要好的朋友，然而現在看來她不算是。在路上，我偶爾會交到新朋友，他們每一個人帶給我的快樂都不亞於她。他們搭著我的車，和我一起旅行，一起談天說地，一起宣洩青春的荷爾蒙，然後在某一天分道揚鑣。我就這樣遇到了一個接一個可愛的人，和他們度過一段又一段璀璨的時光，然後再目送他們一個一個靜默地離開。

我偶爾也會懷念她。每當她來到我的記憶，就會帶著許多更遙遠的記憶。比如在我幼年時就去世的姥姥，某個暖洋洋的午後我就再也記不起她的模樣；鄰座的同學，突然有一天就不見了，大概是轉學了吧；喜歡過的那首歌，從某天起就原因不明地再也不聽；厭惡至極的苦瓜，某一刻起味蕾就接受了它……每件事都像她離開的那個清晨，猝不及防、毫無預兆、不明所以，然而卻真實發生了。

在我滿十八歲的前幾天，我的車報廢了，或許它累了吧！孤身滯留在高速路上的我也沒打算去探究原因。那就回家吧！我做出了這樣的決定。

我回家了。雖然回程比出門時狼狽得多，畢竟沒了那台拉風的紅色復古車，更沒有從小城瞬間飛躍到美國西部的壯舉，只有老老實實地搭車、用可憐巴巴的錢坐火車和客車，逃了兩次票，還走了不知道多遠的路。

好在最後還是平安到家了，舟車勞頓後風塵僕僕，硬是把父母嚇了一大跳。但他們完全沒有像我想像的那樣，把我狠狠揍一頓，更沒有因為我的歸來喜極而泣。我的父親只是很驚訝地問：「你怎麼回來了？」

「啊？」這讓我愣住了。
「我特地給你準備了車，讓你去旅行，沒想到你這麼快就回來了！」
什麼？我的離家出走居然是父母的計劃！
「好好休息幾天再出去吧。」父親對著我身後的家門揮了揮手，好像在催我離開。
「還要出去？我累了，我要一直留在家裡！」事情已經完全超出我的預料。
「那可不行，你已經十八歲了！」
「那又怎樣？」
「十八歲，就不得不去旅行了。」

啊！對啊！今天我滿十八歲了。所以我必須出門旅行了，至於此前那躁動的離家出走，或許是年少青春的告別儀式吧！可是，在這個儀式裡，我卻連成人世界的萬分之一都沒領會到就逃回來了。然而，現在已經沒有青春能庇護我了。

這天晚上，我夢到了小時候的自己，手裡舉著一台草莓般鮮艷的紅色玩具車，將它朝向太陽，喊著「出發！」。那時候的我，比誰都嚮往遠方。因為我天真地認為，只要我去旅行一次，那我就長大了。

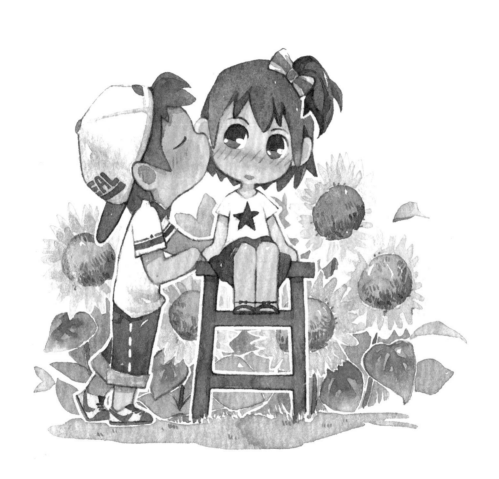

童年，夏天，吻

我家的院子裡種了許多向日葵。那些金黃燦爛的花抬起頭，向太陽借用了一點陽光，然後把陽光牽到我的窗上，派它們溜進我的房間，跑到我的腳邊，竄過身體，爬上臉頰，然後鑽到耳朵旁，向我傳達向日葵送來的信號——「夏天到了」。

收到這個信號，我一溜煙就跑出了家門。對於孩子來說，夏天是上天饋贈的禮物，因為這是一個代表「童年」的季節。艷陽越是灼人，我越是愛在田野上狂奔，當汗水把我整個淋濕，我就會噗通一聲跳進池塘裡，變成魚，又變成青蛙，在水裡游來游去，直到有大人路過發現了我，厲聲呵斥我上岸。我從水裡爬上來後，立馬變成一隻蚱蜢，一蹦一跳地鑽進草叢裡沒了影兒，原本想教訓我的大人們只好作罷。接下來，我穿越森林，飛上天空，潛進雲朵，成為狼狗、雲雀、蜜蜂……夏日裡的所有動物都是我的玩伴，我在這熱情的季節裡盡情享受，快樂仿佛取之不盡用之不完。

我路過一片向日葵花田。和我家門前的向日葵一樣，這兒的花也分外可愛。剛好，我也玩累了，索性變成一隻蝴蝶，躺進向日葵的花蕊，把我那無邊的美夢枕在身下。

就在我酣睡之時，有誰把我從花蕊上抬了起來，因為我感受到了溫熱的吐息向著我包覆而來，這並非夏天的熱浪，而是一種甜美又稚嫩的新鮮氣息。

是誰呢？我睜開了眼。

啊，是個女孩。

原來，女孩正用手指托著我，把我向她的臉湊近。天，這是我第一次這麼近距離觀察女孩子。要知道在學校的時候——雖然我才剛上小學一年級——但我已經發現，男生和女生總是勢不兩立，相看兩厭。可是現在，我覺得女孩子可愛極了！她的眼睛明亮而澄澈，倒映著變成蝴蝶的我。如果我現在是人類，就會從這瞳孔裡看到自己羞澀的臉。她的臉很紅，紅得通透，就像我在五月裡吃的櫻桃。我不禁想像，她的臉恐怕就是酸甜的櫻桃味吧！

為了驗證這一猜想，我搧動翅膀，離開她的手指，向著她的臉頰飛去。

然後，我輕吻了她。

在觸碰到那柔嫩的皮膚時，我變回了人類。我的嘴唇，和她的臉一起變得綿軟又微燙了。

這可糟糕了。我閉著眼，不敢去猜女孩的表情，她在生氣，還是在嘲笑我？現在，我該睜開眼看看她呢，還是立馬逃跑？

算了，別想了，我對自己説，不管下一秒會發生什麼，我的夏天，此刻，就凝結在這個吻上了。

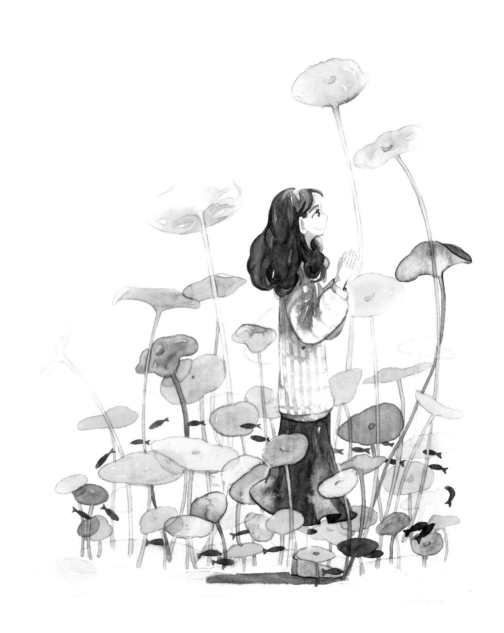

魚

醒來時，我變成了一條魚。

老舊得瀕臨拆遷的樓房，四四方方的單人公寓是我獨居的家。不過現在，這個家已經不是正常的房間，而是魚缸，灌滿了水。家具、電器、擺設……房間內的所有物品都變成了亭亭而立的荷葉，它們扭動著纖細的腰肢，張開寬大的碧綠手掌。我在魚缸裡悠然自得地游著，不曾想該如何變回人類，也沒打算從這魚缸脫離。因為我一點也不想出去，這兒就是我的安樂窩。

陽光折射進水裡，傳來久違的溫暖。我循著光的來源，游到落地窗的位置。平時，我總是拉上窗簾，讓自己和外界隔離開，但此刻窗簾消失了，我的目光得以穿透這似水的玻璃窗。俯視，水泥森林般的城市遠遠地鋪陳出一張鱗次櫛比、層樓疊榭的 3D 鳥瞰圖；仰望，天空是另一個倒過來的魚缸，灌滿了藍幽幽的水。太陽是一塊鑲嵌在缸底的杏黃色鵝卵石，鳥兒則是活在天上的另一種魚。

但我離它們太遠了。無論是城市還是頭頂的天，無論是人還是鳥，萬事萬物都和我微妙地拉開了距離。我像一個坐在電影院裡的觀眾，不管銀幕正在上演多麼驚心動魄的場面，也只能呆呆地坐著，進不到故事裡，也不能走出電影院。就算周圍坐滿了和我相似的觀眾，但大家各自吃著爆米花，各自笑，各自流淚，各懷心事。這是一群因為一場電影而不得不湊在同一空間，從今往後都不會有瓜葛的陌生人，他們眼中全然沒有彼此，更別提融入彼此的人生。我和我的家以及窗外一切事物的關係也是如此，明明存在於同一個世界，但又分離在不同時空。人生而孤獨，不管我在哪裡，成為什麼生物，所有的關係都是虛幻一場。既為虛幻那便不需要去營造，這就是我變成魚的原因。

可是，我餓了。沒過多久我就饑腸轆轆，甚至胃疼起來，疼痛感不斷加重，難受得我幾乎崩潰。看來即便是魚，也挨不得餓，受不得皮肉苦。痛苦和本能催生了我的求生欲，可是我獨居在這間小小的公寓裡，平時除了送外賣的、查水錶的，根本不會有人來找我。唉，聽說人不吃飯最多只能活七天，不知道魚能不能頑強點……我就在這水裡孤獨地度過餘生吧！切斷和外界的所有聯繫，囚禁在水的世界，到底還算不算活著呢？

這時，我聽到樓梯間傳來噠噠噠的腳步聲，朝著我家的方向而來。是鄰居嗎？我也不知道，畢竟我幾乎不出門，從未和鄰居打過照面。

腳步聲停在了我家門口，出現在那裡的，是一位年輕的女孩。她手裡捧著一個外賣盒，眼睛直勾勾地望著我。我也直勾勾地看著她，看她水藍色的長裙蓋過細長的小腿；看她藍白毛衣裹著年輕的身體，外面應該是秋天了吧！看那咖啡色的齊肩捲髮襯著她巴掌大的臉蛋；當然，還有她手裡的食物。

　　「啊？您就是住在這裡的人？」她突然說話，我一下子警覺起來。

　　「哦，你是魚，我是人，這樣是沒法交談的吧！」她笑了笑，「等一下哦！」說完，她拿著外賣盒，縱身一躍就跳進了我的世界，這個滿是水的世界。然後，她變成了魚，和我一樣的小魚苗。外賣盒沉到水底。

　　「你到底是誰啊？」我已經被一系列荒誕之事搞昏了頭，接下來發生什麼都不會感到奇怪了。

　　「一直聽說這間房被租出去了，但我從沒見過租戶本人，今天有幸拜見了。」她沒有正面回答我的問題。

　　「您得先吃點東西。」她說，「您餓壞了。」

　　我趕緊游到她帶進來的外賣盒旁，還好，雖然放在水裡但奇蹟般地沒被浸壞，想必裡面的食物也完好。我迫不及待想要打開盒子，然而我只是一條弱小的魚，作為人類時最簡單的動作，現在卻困難重重。她見我吃力又無措，便游過來幫我，努力地用身體拗開盒蓋。

　　我好久沒有見過這麼努力的女孩了，應該說好久沒遇到過為了我而這麼努力的人了。但是，太奇怪了，她何必幫助我呢？我明明和她沒有任何關係。她是對一隻魚產生了好奇心？還是企圖從我這兒得到什麼回報？我不禁產生了懷疑，心裡的陰暗在滋生，就像為窗戶拉上了窗簾，把陽光阻隔。

　　她放棄了靠自己來拗開盒蓋，轉身游出了門，變回了人類，匆忙離開了。她不會再回來了吧？我想。說到底，誰會不帶目的地去接近一個人？誰又會不設防備地進入一個人的心？即使她可愛又純真，但終究只是個人。是人，便逃不開世間規則和人際關係的巨網。那網纏得緊了，讓人壓抑而窒息；纏得太鬆了，又讓你無所依附，難以生存。所以，變成魚就好了，可以從那張網的空隙裡游進游出，可以自由徜徉無所束縛，不與他人建立虛幻的關係，也就自然而然做到不以物喜不以己悲。我本來是這麼想的。

我夢想成真地變成了魚。然而，我太過理想化，現實給了我沉重的打擊。所謂自由，卻大不過一座魚缸，我還沒來得及如魚得水地從世間巨網中逃走，就已經因為被饑餓圍困到瀕臨死亡。我自以為逃離了規則的網，卻又被更大的網束縛。

　　就在我自怨之時，那個女孩回來了。更讓我想不到的是，她還帶來了十多個人，有老有少，有男有女，但我一個都不認識。他們在女孩的帶領下一起躍跳進了我的房間──這個灌滿水的魚缸，變成了一條條魚，向我游過來。
　　「你快餓死了吧。」
　　「光靠你自己是沒辦法活下去的。」
　　「先說一句，我可是看在小姑娘的面子上才幫你的。」
　　「妄想不和任何人產生聯繫，你也太自大了。」
　　不知道他們是在嘲笑我的無知，還是訓斥我的偏激。在數落我一番後，他們游到外賣盒旁，圍繞著它，一起使力，試圖打開盒蓋。

　　「他們是誰？」我問女孩。
　　「只是一些陌生人。」她回答。
　　「既然是陌生人，那他們為什麼要幫我？」我不解。
　　「沒什麼原因，就像你和另外一百個陌生人同時坐在了同一家電影院，就像我剛好路過了你的門前，就像你抬頭看到鳥兒飛了過去……」她說。
　　「我不懂。」我的智商估計退化成魚了。
　　「人與世間萬物的相遇一定需要什麼原因嗎？和他人他物之間建立聯繫一定要帶著什麼目的嗎？」她的話裡有點慍怒，是對我的愚蠢感到惱火了吧！
　　「擦肩而過後不再相見又何妨，是陌生人或是朋友又怎樣，人類和動植物區別很大嗎？」她說，「所有的存在，都是生命中不可或缺的角色。」

　　「我會遇見你，是因為恰好路過了你的家。我會幫你，只是因為我想要幫你。」
　　「那他們呢？」他們還在努力地幫我打開外賣盒。
　　「他們想要幫助我所以幫助了你，他們因為我而和你相遇。是我把你和他們連接到了一起，又是我們把你和世界重新連接到了一起。」

　　他們終於幫我把外賣盒打開了。飯粒從盆中漂出，我張開嘴將它們吃到嘴裡，和著溫熱與美味吞了下去。

我知道了，我都知道了。變成魚或是人都沒有區別，因為但凡生靈，就要在本能中與世界建立關係。當我在水中，水就是關係；當我走在風中，風就是關係；當我與人交談，話語就是關係。萬事萬物，從實到虛，都在與我締結聯繫。哪怕我拉上窗簾遮蔽雙眼，哪怕我的家變成魚缸，哪怕我只是一條魚，也無法真正與世隔離——只要氣候在改變，我就會感知炎熱和寒冷；只要有白天黑夜，我就會知道日出和日落。一片樹葉會為我報上秋天的預警，一朵花會為我傳遞春的信息。饑餓搭建了我和食物的橋梁，疼痛連接了我和求生欲。活著，關係就流動在空氣裡；死去，關係就埋進土裡。孤獨並不存在，人生本來就是一張關係的巨網，我生來就是其中的一根線，永遠也斷不了，更別說脫離。

　　我貪婪地吃著外賣盒裡的米飯，我想要認真感受饑餓的痛苦與飽腹的美妙，我還想和那個女孩以及幫助我的人一起進餐，我要招待生命裡的每個存在，感謝他們救了我的命。

　　一瞬間，水從我身體四周消失了，荷葉也變回了家具，窗戶又被蓋上了布簾。而我，也變回了人類。

　　「看來，你已經得救了。」女孩說。

　　她也變回了人，其他人也是。他們微笑著看我，然後消失了。

　　於是，就像什麼也沒發生過，這四四方方的公寓房歸於往常。

　　但我知道，我的世界已經變了。

　　我把窗簾拉開，推開了窗。和此前隔著玻璃的視線不同，如今我用肉眼直接吸收了一切風景，看得清清楚楚。當風拂來，我感覺自己現在才是一條魚，潛入了名為「關係」的無邊水域。這次，我真正地感受到了自由。

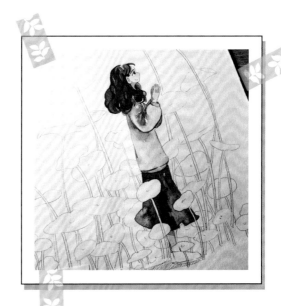
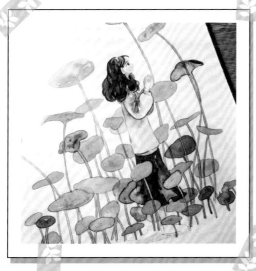
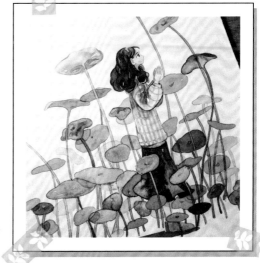

故事主角

　　漸入深秋的時候，我開始在一家咖啡店裡打工。我的生活十分平淡，沒有戀人，沒有朋友，家人早就失去聯繫，打工只是為了排遣無聊和維持卑微的生活才不得已做出的選擇。但是，打工的過程也相當無趣，客人們都很類似，他們點著相似的單，喝著口味差距不大的咖啡，而我總對他們說同樣的話，如此重複著每一天。

　　非要說特別之處也不是沒有。比如，最近店裡出現了一名有些讓我在意的女性。這位女性每天都會點一杯美式咖啡，在最裡面的那張圓桌前坐下，然後翻開一本綠色封皮的書讀起來。她來咖啡店的時間不定，待在這兒的時間也不定，早中晚都有可能，有時候不過半個小時，有時一坐就是大半天。奇怪的是，她看的一直都是同一本書，我就沒見她換過。那本書也不是很厚，不知她為何讀了那麼久，直到現在也沒讀完。

　　此刻，她就坐在那個老位置上，繼續埋頭看著那本書。我向她走近，給她端去美式咖啡。我特別留意了她的衣著，今天她穿著白色的高領羊絨衫，一條咖啡色長裙，一雙牛皮靴，和昨天是完全不同的一身搭配。察覺到有人走過來，她便抬起了頭。她戴著大大的圓框眼鏡，粗粗的辮子垂在右肩。而昨天她並沒有戴眼鏡，並且披著頭髮。實際上，她每天的造型都不同。唯一不變的是臉上掛著淺淺的笑容，每次都用透亮有神的雙眼直直地看著我。

　　「美式咖啡，請慢用。」
　　「謝謝。」她對我說，眼神依舊抓著我。
　　「請問，還需要什麼服務嗎？」我感到很疑惑。

　　「可以坐下聊會兒嗎？」她合上了書，放在桌上，雙手轉而捧住微燙的咖啡杯。我這才發現，那本書的封面上沒有書名、沒有作者，什麼都沒寫，只是一片綠色而已。

　　我一時不知如何是好，如果陪客人聊天，肯定會被視為偷懶的。然而她的眼神很堅定，並且保持著讓我無法拒絕的可親的微笑，似乎是真有話要對我傾訴。

　　我悻悻地向吧檯望去，哪知其他同事都不見了蹤影，準確地說整家店都沒了人，先前的客人們不知什麼時候都離開了。這兒只剩下我和她。

　　「你最近過得好嗎？」她突然問我。

　　「還好吧。」我和她明明不認識，卻不知怎麼地就乖乖回答了她，「到店裡上班、下班、回家……」

「太平淡了。」她嘆了口氣，「這樣的人生是不行的。」

這話聽得我頓時火氣衝上頭，憑什麼可以這樣沒禮貌地跟我說話？她的確是尊貴的顧客，我也必須為她服務，但還沒和她熟到可以隨便開玩笑的份上。此外，我更氣的是，我的人生竟然被一個陌生人定義了，而且這定義的根據是什麼？不過是我和她之間幾句客套的對話罷了！

「我看你每天和客人的對話都一成不變。」她完全不顧我臉上複雜的表情，繼續說著這種觸怒我的話。

「您好，您需要什麼，一共是 180 元，您的美式咖啡——你只會說這些話。」她聳聳肩。「不然呢？」我翻了個白眼，「我的工作就是這樣。」

「你知道我每天來咖啡店的原因是什麼嗎？」她推了推眼鏡，說出了一語擊中我心中疑問的話。她的臉上還是掛著笑容，但現在我覺得那絲笑容隱藏著深不可測的城府。

「為什麼？」

「我要觀察你。」她說出的話令我不寒而慄。觀察我！為什麼要觀察我？她又是誰？
她拍了拍放在手邊的那本書：「這是以你為主角的劇本。」

「劇本？」我徹底震驚了。

「沒錯，我寫的劇本。」她指了指自己。

「你在胡說什麼？快出去！」我突然感到極度恐慌，內心有個聲音告訴我這個人可能對我不利。我衝到店門處，猛地打開了門——既然店裡沒人了，外面總有人吧！誰都好，幫我把這個不正常的人趕出去吧。

然而我打開門，外面竟然空無一物。沒有行人，沒有街道，沒有房屋，只是一片白茫茫，我一腳踏出去，下面空盪盪的，嚇得我趕緊把腳收了回來。

「外面什麼都沒有，目前這個世界只剩我和你，還有這家店。」她慢悠悠地啜了一口咖啡。

「胡説，之前明明有其他客人，還有我的同事、老闆！」我反駁道。

「那些NPC（非玩家控制角色），我覺得沒什麼作用，就先刪除了。」她滿不在乎地説。

實際上，從這一刻開始，我好像被操控了大腦一樣，慢慢開始相信並接受眼前荒誕的一切了。

「這個劇本還在構想階段，世界觀還沒有完整搭建起來，隨時都能修改。」她一手拿起那本書，一手指了指什麼也沒寫的封面：「喏，所以連書名都還沒有。」

「總之，我的任務就是給你做好角色設定，圍繞著你創造一個精彩絕倫的故事。」看來，她終於打算切入正題。那好，我就來聽聽她到底有什麼目的。

「本來給你設定的角色是平凡的工讀生，某一天成為了拯救世界的英雄。」她説，「結果哪知這故事遲遲開展不了，因為你這人比我想像中還要愚鈍，長得普普通通，性格也沒有特點，思想僵硬，胸無大志……」

「等等……這怎麼成了我的責任？這不是你的能力問題嗎？」

「不，你有責任。作為故事的主角，你卻一點鬥志也沒有，叫我怎麼給你安排目標？你只是循規蹈矩地上班、下班，我連戲劇衝突都沒法給你製造。你過於喜歡獨處，討厭融入人群，我給你準備的夥伴、朋友，你竟然一個都沒看上，沒有超級英雄會這樣。你甚至不夠敏銳，明明把你培養成超級英雄的重要人物會在這裡出場並與你相遇，你卻絲毫沒有察覺。」

「重要人物？那是誰？」我不斷在腦內搜尋，最近店裡有「超級英雄的伯樂」這樣的人來過嗎？老實説，即便顧客形形色色，但都戴著相似的面具，隱藏著個性和內心，像早上在地鐵裡被抽掉靈魂的上班族一樣；要嘛擠出一點笑容，就像我，只是為了營業需求一樣。他們之於我的意義，只是「顧客」；而我之於他們，只是一名「服務生」，或者説獲取一杯咖啡的「工具」。在這芸芸眾生中，哪有什麼超級英雄的伯樂？而這無數的凡夫俗子堆砌的世界，怎會誕生超級英雄？

「我每天換不同的衣服、不同的髮型，在不同的時間來咖啡店，看一本沒有名字的書……這樣都沒能引起你的注意？」她扶住額頭，一副對我無可奈何的表情。

「什麼？就是你？」我感到不可置信，「我注意到你了……只是……」

「只是你並沒有和我搭話。到最後是我主動和你搭了話，即便如此你還在抗拒。」她失望地說，「看吧，你太遲鈍了，才會錯失良機。而且你常常這樣，以至於在人生裡失去了無數的機會。」

我實在不明白自己錯失了什麼，我對自己沒什麼不滿，對生活也沒什麼奢求。

「你明明是個超級英雄的潛力股，身處在一個充滿無限可能性的世界，萬人敬仰！可現在呢，你卻寧可當一個社會的螺絲釘，重複機械的生活，不屑於與有趣的人打交道，把社會的黑暗排擠到自己看不到的角落，唯唯諾諾地對每個顧客點頭哈腰，捨棄了英雄該有的驕傲——更可怕的是，你認為這一切都理所當然。」她一本正經地數落我。

「每個人都是這樣生活的，這樣才正常。」我努力讓自己保持冷靜而不被她激怒。

「所以大多數人都平庸至極，而大多數人的生活也無聊透頂。」反倒是她有些慍怒了，連聲音都升高了幾度，「你身為一個英雄故事的主角，卻在這如同重複同樣工作的生活中漸漸喪失了原本的活力。本來在我的設定中，你那麼獨樹一幟，有著幾近幻想的理想，青澀卻熱血激昂，你的正義感支撐著你的信仰，所以你有能力集結志同道合的夥伴做出一番驚天動地的大事，你完全有資格去改寫世界上那些不公正的規則！」

「可是，你完全不為所動。你看不起自己的潛力，於是甘願去過平淡的日子，並任由它持續無聊下去。你不去交朋友，時至今日連同事的名字都還沒記住吧？比起與人結交，你寧可選擇逃避，甚至想把我趕出去。你最終丟失了理想，喪失了自己的個性，別說世界了，你連自己都無力改變。」我已經不知道她是在對我說話，還是在自言自語，因為她並沒有看著我，而是垂著頭，似乎在愣愣地盯著冷掉的咖啡中自己的倒影。

我無法反駁，她說的句句屬實。可是，我無可奈何，順其自然、隨波逐流才能給予我安全感，拒絕冒險、謹慎嘗試又有什麼錯呢？

「沒有人想看這樣的故事，因為每個人經受的現實已經與你重合，所以至少得讓故事有夢可以做。」她有些哽咽了。

「你願意做出改變嗎？」她伸出手，握住了我的手。

我猛得把手抽離，搖了搖頭：「那只是你理想的故事，跟我沒關係。我不會照著你的劇本演出的，從我的人生裡離開吧。」是的，我還存有一線希望，我所在的世界並不只是劇本，而是真實的，我並不是捏造的人物，而是實實在在存在的生命，我更不是一個失敗的英雄，我只是安靜本分地生活著的一個小小的、平凡的人類。

　　「是嗎？」她閉上眼，深呼吸，定了定神，再張開眼，對我說，「雖然你在最後表現出了一點骨氣，但已經沒辦法了，其實這個故事被腰斬了。」

　　「什麼意思？」我預感大事不妙。

　　「我經過這段時間的觀察，發現這個故事太難走下去了，而你也不是一個具有可塑性的主角。」她露出勉強的笑容，「所以，抱歉，我要去寫另一個故事了，或許重新開始還不會太糟糕，比起耗在沒有救的人生道路上，我寧願偏離軌道到另一條路上，從頭再來。」

　　「今天我來這裡就是告訴你這件事的，畢竟你是我創造出來的，我理應對你負責。」

　　她從桌邊的椅子上站起來，往門口走去。沒有帶走那本綠色封面的書。

　　「哦，對了，咖啡很好喝。或許我一開始就應該為你編一個普通人的故事，而並非超級英雄的冒險。」她打開門，走了出去。

　　「再見。」這是我聽到的她說的最後一句話。

　　她關上門的一瞬間，咖啡店「哐當」一聲破碎，就像摔在地上的玻璃，裂成了一片一片，漂浮在白茫茫的世界中。

　　綠色封面的書也一併撕裂成紙屑，在這些紙屑成灰前，我發現上面一個字也沒有。

　　而我，作為故事主角，在此消失了。

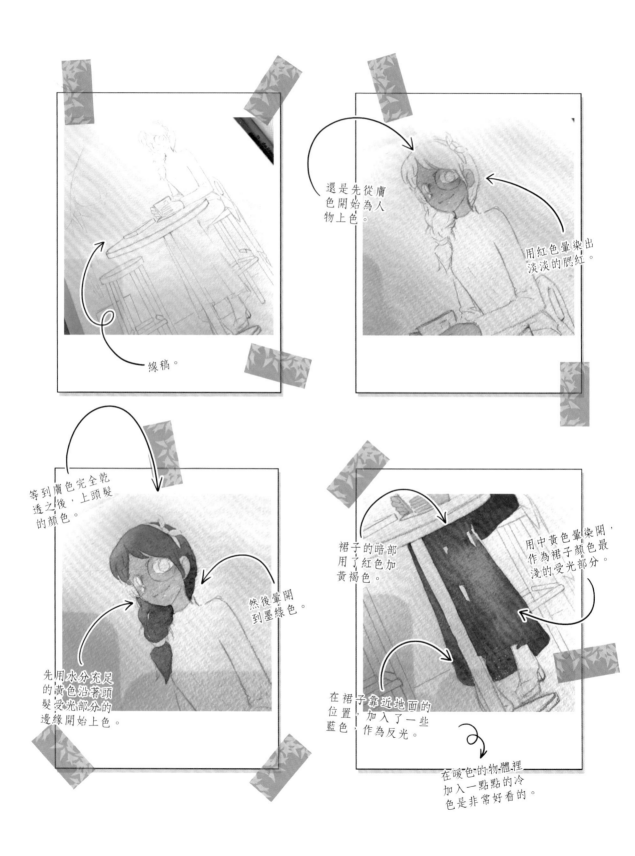

線稿。

還是先從膚色開始為人物上色。

用紅色暈染出淡淡的腮紅。

等到膚色完全乾透之後，上頭髮的顏色。

然後暈開到墨綠色。

先用水分充足的黃色沿著頭髮受光部分的邊緣開始上色。

裙子的暗部用了紅色加黃褐色。

用中黃色暈染開，作為裙子顏色最淺的受光部分。

在裙子靠近地面的位置，加入了一些藍色作為反光。

在暖色的物體裡加入一點點的冷色是非常好看的。

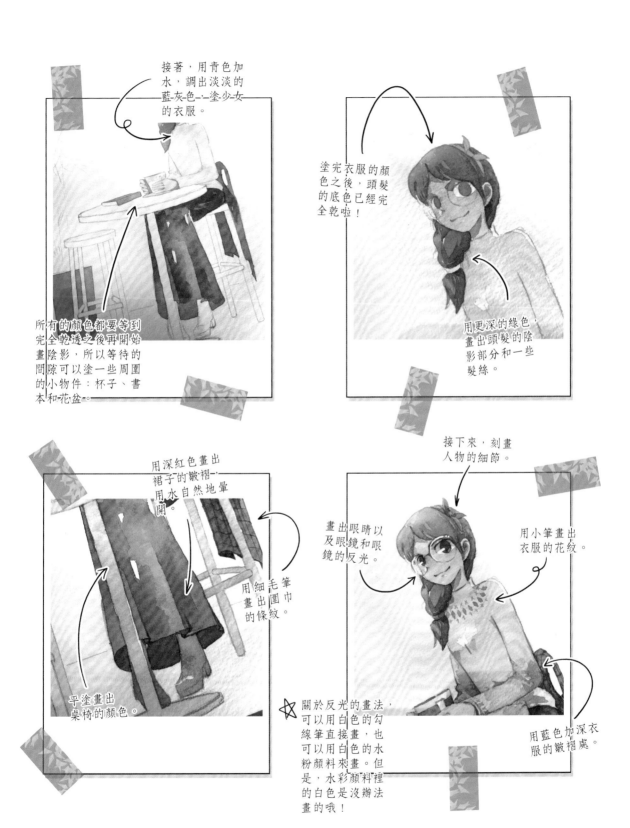

接著，用青色加水，調出淡淡的藍灰色，塗少女的衣服。

塗完衣服的顏色之後，頭髮的底色已經完全乾啦！

所有的顏色都要等到完全乾透之後再開始畫陰影，所以等待的間隙可以塗一些周圍的小物件：杯子、書本和花盆。

用更深的綠色，畫出頭髮的陰影部分和一些髮絲。

用深紅色畫出裙子的皺褶，用水自然地暈開。

接下來，刻畫人物的細節。

用細毛筆畫出圍巾的條紋。

畫出眼睛以及眼鏡和眼鏡的反光。

用小筆畫出衣服的花紋。

平塗畫出桌椅的顏色。

⭐ 關於反光的畫法，可以用白色的勾線筆直接畫，也可以用白色的水粉顏料來畫。但是，水彩顏料裡的白色是沒辦法畫的哦！

用藍色加深衣服的皺褶處。

人物基本畫完
之後，開始畫
場景。

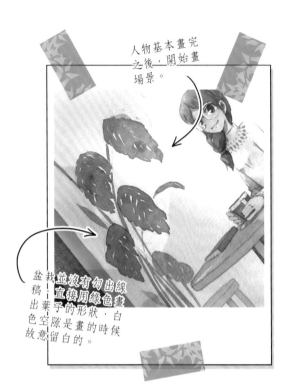

盆栽並沒有勾出線
稿，直接用綠色畫
出葉子的形狀，白
色空隙是畫的時候
故意留白的。

刻畫花盆
的花紋。

画出桌子
的影。

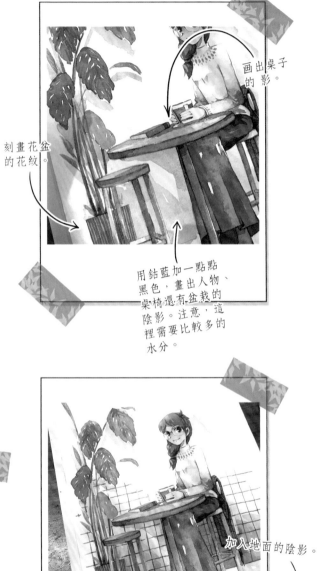

用鈷藍加一點點
黑色，畫出人物、
桌椅還有盆栽的
陰影。注意，這
裡需要比較多的
水分。

等到畫紙完全乾透，
用小筆直接勾出牆面
上的瓷磚。

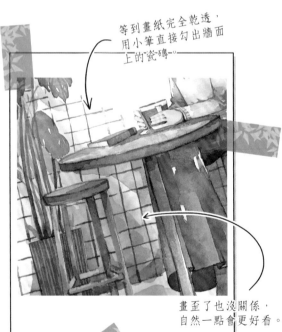

畫歪了也沒關係，
自然一點會更好看。

加入地面的陰影。

完成啦！

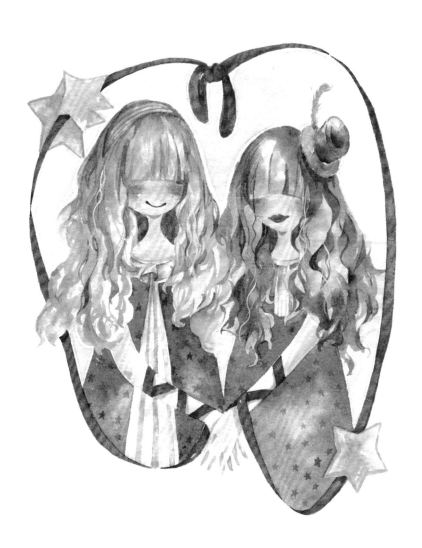

青春記憶

不知道青春的起點和終點在哪裡
也不計較青春道路到底有多長
衝動、熱血，狂奔在廣闊的原野上
好似一頭年幼的獅子，躁動、瘋狂
野草的鋒芒刺到皮膚
流出鮮血在傷口上跳舞
唯有感受到疼痛，才能流出苦澀的眼淚
唯有不去追尋眼淚的意義，才能擁抱青春的歡喜
沿途夏天的花朵開了好幾輪，秋葉落了好幾場
世代反覆交替，時代不曾停歇地更新
我們一邊奔跑，一邊將心臟上火熱的包袱卸下
青春的記憶，終究丟在了布滿野獸氣息的原野裡
然後漸漸放緩了奔跑的腳步
終於，我們從獅子變回了人類

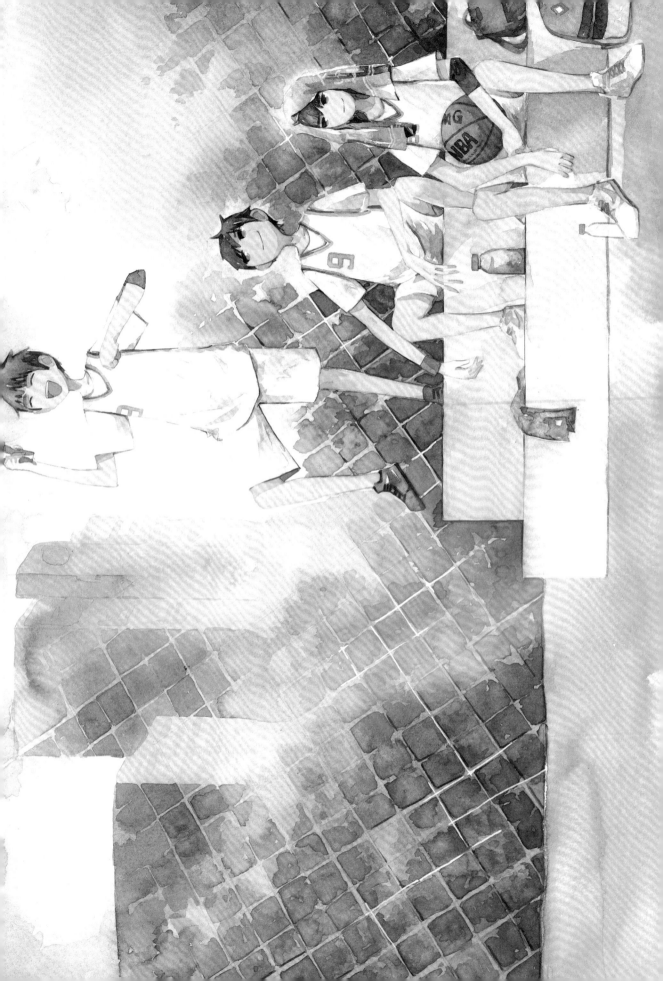

最後的籃球賽

　　我站在籃框下，三分球界外，練習著投籃。球鑽過籃網，落在地上，自顧自地滾開，我追著它，然後把它撿回來，站定、托起、再投……如此重複著。

　　太陽烤得我汗流夾背，頭髮被浸得濕漉漉，從髮梢滴下的汗水掉進眼睛和嘴邊，又辣又鹹。我為什麼要這麼拼命？我問自己，勝利就那麼重要嗎？是的，真的很重要——下周的比賽是我高中時期的最後一場球賽，我立誓要畫下圓滿的休止符，不留遺憾。

　　「哐、哐、哐」——球場邊的鐵絲網晃出聲響，我循聲望去，兩個穿著和我同樣球衣的男生正攀爬著鐵絲網，手腳俐落地幾下就從外面翻越進來了。

　　「嘿！你果然在這兒！」他們對我打招呼。
　　「你們怎麼來了？」
　　他倆是我在校隊裡的隊友，也是我最要好的朋友。
　　「跟你一樣，來練練。」其中一個人咧開嘴大笑著，笑容比頭頂的太陽還燦爛。另一個人把球從我手中搶走，然後拋給前者，他們倆邁開腿跑起來，籃球一上一下地跳動在手掌和地面之間——我們又在攝氏 31 度的高溫下酣暢淋漓地打起球，一如我們平時放學後的樣子，沒有觀眾，沒有歡呼，只有滿腔的熱血和好像永遠耗不盡的體能。

　　我氣喘吁吁地倒在操場邊的階梯上。蟬鳴在耳邊嘰嘰作響，吵得我感到暈眩。

　　「緊張嗎？」
　　「廢話！最後一場球賽了呢！」
　　「你說我們贏得了嗎？」
　　「別想太多！」
　　「畢業後打算去哪裡？」
　　「我報了體校。」
　　「還要繼續打球？」
　　「你知道我成績不行。」
　　「你呢？」
　　「想辦法考個普通的學校吧。」
　　「我估計就是專科的命了。」
　　「想去哪裡？」
　　「不想離家太遠，就挑近一點的吧。」
　　「無聊，難得要讀大學了你就不能去個遠點的地方？」

「這次比賽結束後，我們就算畢業了吧。」

「瞎說什麼，還沒考試呢。」

「我們平時就只知道打籃球，這球不打了，不就是畢業了嘛。」

我把冰可樂灌進喉嚨，連帶著三人份的夏天一起吞了下去。球場上的塵埃沒入曲折的陽光裡沒了蹤影，可樂罐上的水珠被蒸發了。我的手肘前磨破了幾處皮，現在都癒合成傷疤了，癢癢的。有什麼即將消失了，我想。

「我們會贏的。」我的朋友說著搶過我的可樂，把剩下的三分之一一飲而盡，眼睛裡閃著光。「靠你了，我們的王牌投手！」我有點不好意思地把目光投向另一位朋友，誰知他也以同樣期待的眼神望著我。

他們的自信與樂觀感染了我，我也開始相信，最後的球賽，一定是一個完美的畢業儀式。

然而，我們怎麼也沒想到，比賽輸了。

我們雖然不弱，但對手同樣很強。兩隊比分自始至終都咬得很緊，互相拉鋸把對方逼到死巷。在結束哨聲響起前的三秒，球傳到了我手裡。露天的球場上，我的耳朵被抽光了聲音，球場四面的歡呼還有隊友們的吶喊都變為死寂。陽光太過強烈而耀眼，讓我的世界到處白茫茫一片。

我站在三分球界外，把球托舉起來。我盯著球，而它剛好與太陽重疊，仿佛在製造一場日全食。兩年前剛上高中的時候，我曾見過真正的日全食。我和最好的那兩個朋友一起在學校樓頂欣賞了這一自然界的壯麗，只見白色的天空漸漸罩上黑色的袍子，被無名的神拖入了異次元，數秒間末日般的陰暗就主宰了全世界。

據說全球的日全食平均每一年半會有一次，然而對於同一地點而言，日全食出現的頻率一般為三百年左右。也就是說，今後我可以查好日食的時間表，到世界各地去追尋這樣的景色，但我將再也不能在此地和同樣的人一起經歷相同的瞬間。所謂的一生僅此一回，並非三百年一次的奇景，而是不再往復的此時。

僅僅一分多鐘以後，天空的黑袍子便被徹底脫下，太陽再次以不容侵犯的神聖之姿照耀眾生，它和之前一樣溫暖，沒有絲毫改變。觀賞日食的人群散去，我擠在人群裡隨波逐流，和那兩個朋友走散了。

把球投出去前的 0.1 秒,陽光繞過球的邊緣刺到了我的眼睛,就像日食一過時乍洩出的第一縷光。因為這道光,我投球失誤了,那顆球的拋物線從籃框邊劃過,當它墜到地上時,比賽結束的哨聲響起,尖銳的哨聲刺得我耳膜發疼。

以 2 分落敗,我的高中生涯就此終結。

隊友們沒有向我抱怨,我的兩位好友沉默地將毛巾蓋在頭上,我被堅決地隔離在毛巾外。但我可以看到,在毛巾的另一面,他們憤怒而悔恨的表情伴著無言的淚水擰作一團。我的心臟就像掛上了沉重的鉛錘,腳下失了重,直往下墜。

我本來等著他們質問:「為什麼最後那個球會失誤?」然後我會回答:「因為被太陽刺到了眼。」然而他們不問,我也無法開口。原因如此簡單,說出來恐怕會惱人吧!想想,你本以為失敗的背後會是多麼驚天動人、多麼不可抵抗的理由,結果它輕飄飄如一片羽毛,微不足道。誰都期待故事結尾無論悲喜都能轟轟烈烈,等來的卻是嘎然而止的尷尬和沒有續集的淒涼。

比賽之後,所有高三學生進入考試前的一級備戰狀態,漫天的書本每天、每節課都從我頭頂飛過,我再也沒和那兩個朋友一起打過球。翻越鐵絲網進到球場,喝著同一罐可樂,瘋狂地揮灑汗水和激情,本來是稀鬆平常的光景,卻再也沒有上演過。

在往後的歲月裡,我時常想起高中時代看過的僅此一次的日全食,其實換個時間和地點,還有無數次同樣的景色等著我,然而在這不可細數中,它已然成了唯一。還有最後的那場球賽,我是如此熱切盼望又信心滿滿,卻平淡收尾,日後沉默不談。可是那輕浮又可笑的敗北,卻在我青春記憶裡深刻地烙下印記,以至於我忘記了青春歲月裡的種種往事,也永遠無法忘記投球時失誤的瞬間。

唉,青春,混攪著紛雜的思緒,像失靈的指南針亂了方向。它矛盾著、美麗著、殘缺著、輕盈著、沉重著,最後停在了短暫的光陰裡。終有一天,當我對一切都漸漸忘懷,也就開始對一切倍感珍惜了吧!

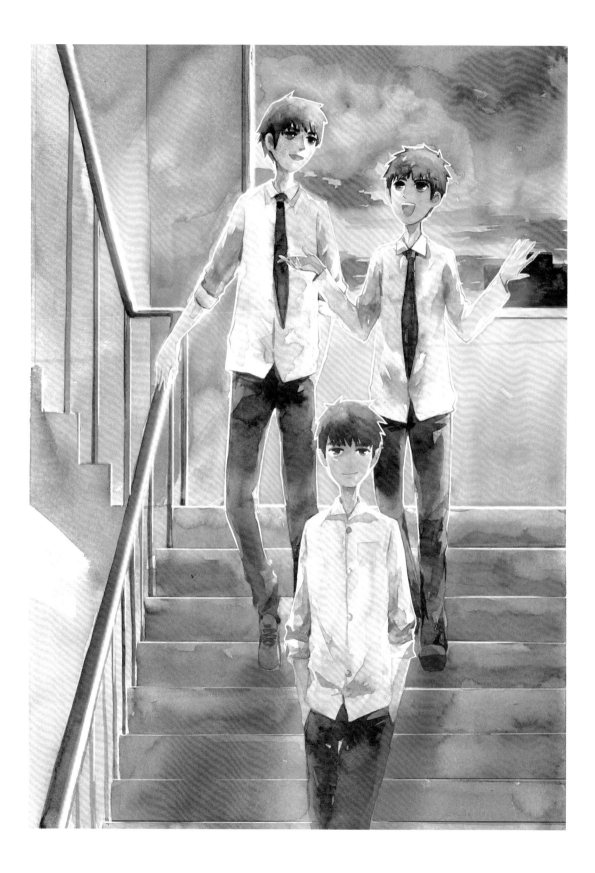

黃昏

日落時分，我倚在窗口，恰好目睹了夕陽，只見橙紅色漸漸暈染了暮靄，向著四周擴散蔓延。我隨著這迷人的色彩，將視野往更遠處推移，卻只能看到冰冷的教學樓一角和天台頂上矗立的避雷針，一起分割了遼闊的景致，再綴上了幾隻鴿子的黑影。

這時，校園裡敲響了今天的最後一次鐘聲——「噹、噹、噹」，餘音迴盪。我望向樓下的操場，已經沒了學生的蹤影。

我推開辦公室的門，風貫穿了門和窗，將桌上的試卷微微揚起。然後，我走了出去。

已經很久沒去那個地方了，自從高中畢業後我就再也沒去過那裡，但此刻我心血來潮地想去，因為今天的夕陽實在太美了。

踏上樓梯的時候，我聽到前方有幾個少年的笑聲越過了樓道的拐角。通透乾淨的聲音摻著一點青澀的沙啞，像澄澈的清水裡撒入了幾粒細沙，十幾歲的男生都這樣。他們在聊著、笑著，不是什麼有代溝的話題，因為我清楚地聽到了他們在興奮地比較著班上哪個女生更漂亮。我沒憋住笑，在我和他們正面碰上之前，他們就發現了我。

果然，是三個男生——我帶的高一班裡常常混在一起的小團體。

「張老師！」他們看到我立馬緊張起來。
「放學都多久了，你們為什麼還在學校？」我問。
「打掃教室耽誤了會兒。」其中一個說。
「我留下來寫作業……」另一個也在找藉口。
「那書包呢？我們班的教室不是在樓下？」我無奈又好笑地問。
「對不起！我們馬上就回家！」第三個人倒是認錯很乾脆。

他們的臉龐雖然有了稜角，但還稚氣未脫；他們的眼眸閃爍著光亮，還沒有半分黯淡；他們有些無措的手腳，放在叛逆和乖巧的平衡木上。

「你們跑去樓頂了？」雖然上面還有好幾層樓，但我直覺他們去了那裡。
「沒有！」越是否認得快越是暴露了他們的秘密。
「學校規定了學生不能隨意進出樓頂。」作為老師，我理應追究他們的過錯。

他們不說話了，大概在思考下一個聰明的藉口，然而在成年人看來，這實在很笨拙。我也曾和他們一樣，上課時把教科書立得高高的，躲在書後面翻著漫畫，自以為台上的老師看不見。後來當了老師，每每站在講台上把整個班學生的一舉一動盡收眼底，就忍不住嘲笑自己曾經的天真。

「你們去樓頂幹什麼？」我繼續追問。

他們依舊不說話。我見得多了，閉口不談是學生犯錯後常用的伎倆。但此刻正準備去樓頂的我不比他們更狡猾嗎？我和他們明明目的相同，卻要以老師的身份高高在上地盤問他們。而且，我分明知道他們去樓頂做了什麼，畢竟我也有過相似的青春啊！

他們一定是在樓頂俯視著整個校園，嘻嘻哈哈地對著樓下的人指指點點；
他們多半興奮地聊著喜歡的遊戲和體育比賽，互相交換裝備、技能與情報；
他們有時傾訴著滿溢心臟的悸動和煩惱，卻不知自己為何這麼多愁善感；
他們偶爾嚴肅地談起未來和理想，像大人一樣剖析起社會時事；
他們可能正經八百地交流學習心得，埋怨一波接著一波的考試何時結束；
他們甚至罪惡地抽了人生的第一根煙也說不定，一會兒我上樓就能找到藏在角落的煙蒂。
我不該想太多，他們或許什麼也沒有做，只是聽著音樂，讓自己沉溺在青春的風裡。

在這三個窘迫的身影後面，走廊裡鏤空的牆上剛好切下了天空裡的一大片橙紅，夕陽比起我剛在辦公室裡時又往下沉了一些，三個少年映入了黃昏的光景裡。少年沐浴著青春，而黃昏卻寓意著終結，對立的矛盾在我眼前營造出了別樣的新鮮美感，之前的歲月裡我從未仔細觀察過這樣的美。

「今天的夕陽很漂亮，你們在樓頂看到了吧？」我不知怎麼脫口而出了這樣一句話。
「啊？不知道，沒注意呢……」他們三個回答得很敷衍。

也是，我怎麼會期待他們留意到黃昏和夕陽的特別呢？青春時代，人活在狹隘的自我世界和對無邊無際未來的幻想裡，望不到邊界和終點，故而不知韶光易逝。每一天都有一個黃昏，那種反覆無常的柔軟景致刺痛不了尋求刺激的年輕的心。只有成人，才會在歲月流轉的時間裡，為一片黃昏之景而動容，嘆息日子又溜走了一天。

「哪有，今天的夕陽特別好看。」另一個學生興致勃勃地說，「我們剛剛就是特意到樓頂去看夕陽來著！」

「比起日出，我更喜歡日落。」

我愣住了。

他的話一說出口，旁邊兩個人默不作聲地翻了個大白眼，他也被自個兒的不打自招搞得尷尬不已。

不，尷尬的應該是我才對。我啊，一個無知的大人，憑什麼自認為知道他們在樓頂做了什麼，又憑什麼把自己的感懷強加於他們的思想和認知？難道我忘了十幾歲的自己從教學樓樓頂溜下來的時候，被老師逮了個正著嗎？那時他非要我供認自己去樓頂的目的，我說我就是去看個夕陽，哪知他無論如何也不相信。唉，就算他信了又如何，他絕對不可能懂我在夕陽下想了些什麼。

「這次就算了，走吧，早點回家，下次不准未經允許去樓頂。」我說。
他們如釋重負地笑著，一口一個「謝謝老師」「老師再見」，然後一溜煙就逃下了樓，像受驚的兔子。

我轉身往樓上走去，很快夜幕就要降臨，我還想在夕陽徹底消失前一睹這暮色的美，不由地加快了腳步。

「夕陽無限好，只是近黃昏。」詩人也在感嘆黃昏的短暫啊！它終會離去，像青春一般，帶走最後燃燒的瞬間，帶走覆著整片天的夢。而它將去往哪裡呢？去了神秘的夜，去了下一個白日，去了這顆星球的另一端，去了浩瀚宇宙的盡頭。只留下美的餘韻，為眼睜睜看著它離去的人平添一點憂傷的懷念。

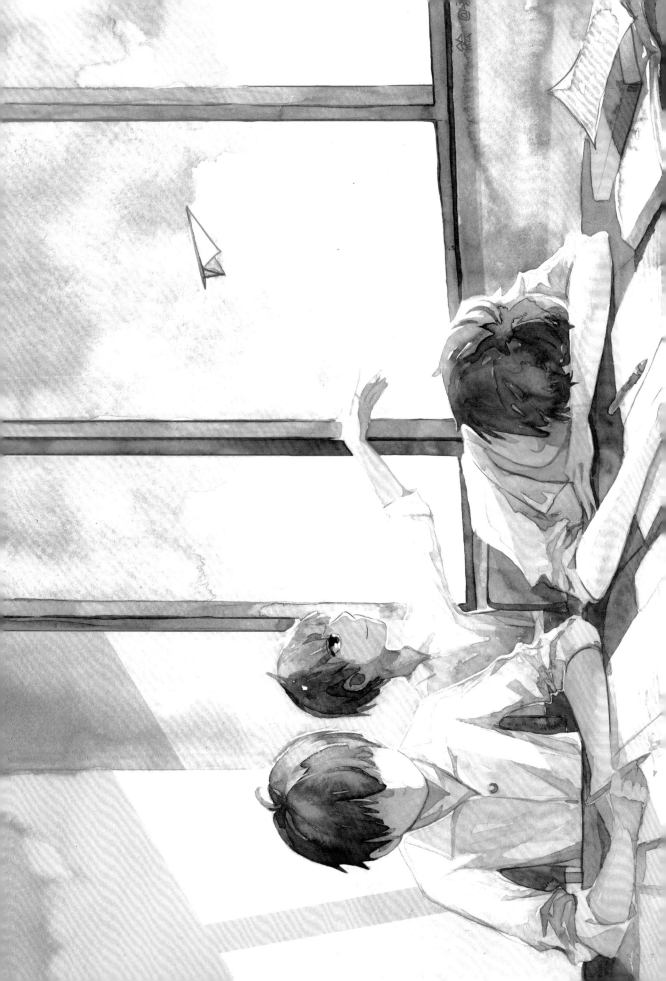

再見，紙飛機

　　我被他輕輕扔到了窗外。教室外連接著無盡的藍天，我乘著風輕輕飄，他離我越來越遠了。

　　二十分鐘前，他突然用鋼筆在我身上唰唰地寫起來，寫了兩行又停下。我仰躺著正對他的臉，仔細觀察他的每個表情。只見他眉頭緊鎖，舌頭抿了抿發乾的唇，嘴角慢慢勾起又漸漸淡掉，然後他用左手手指蹭了蹭鼻頭，撓了撓額頭，右手熟練地轉著筆，前前後後換了三種轉法，最後他乾脆托著腮把視線移向窗外。

　　他在想什麼呢？是又解不開方程式了嗎？這傢伙最不擅長數學。是題目太多做不完了嗎？學生總是那麼辛苦啊……等等，難道他在寫情書？我記得他最近對坐在第五排中間的女生格外留意。我很想知道他到底寫了什麼，但文字都在我的身體上，我偏偏活在平面空間，什麼也看不到。

　　「喂，寫什麼呢？」前桌的男生突然轉過頭來。
　　「考試正常發揮，考入理想的大學。」他一板一眼地念起來，手勾住我的脖子。
　　「原來你就寫了這個？切……」那男生收回了剛才的好奇心，把頭轉了回去。
　　「你要不要也來寫幾句？」他拍了拍前桌男生的肩。
　　「我這考卷都寫不完，哪有那個時間。」男生頭也不回地回應道。
　　「喂，反正是自習課，你就別把自己逼那麼緊了。」他推了前桌一把，好像想把他從學習中推出去，「學學你旁邊的！」他指著前桌旁邊的男生，而那男生正埋在臂彎裡沉沉地睡著，一顆蓬亂的頭像一隻蜷在草地裡的刺蝟。
　　「等會兒老師一過來他就完了。」前桌男生一臉等著看好戲的樣子。

　　結束了無營養的對話，四周又回歸了寧靜。五月的教室總是這麼安靜嗎？只能聽到翻動書頁時的簌簌聲、偷睡片刻的輕鼾聲、壓抑著音量的咳嗽……他繼續在我身上寫著什麼，筆觸戳得我酥酥麻麻地癢。他的手撐著下巴，掌心捂住了嘴，蓋住了半張臉，我便只能盯著他的眼睛。那雙眸子像星星一樣閃閃發光，照亮他細細的睫毛，在眼瞼上倒映出淺淺的陰影。這是少年才有的明眸，澄澈如泉，透著晶瑩的希望，又覆著濛濛的灰暗，透著泉底混濁的泥沙。他在寫什麼呢？我又開始猜想，是在發洩什麼煩惱嗎？比如那些無法坦率向任何人傳達的憂傷；是在憧憬遙遠的未來嗎？比如那些觸手不及的悠悠夢想；是在吐露對誰的暗戀嗎？比如那些一旦說出就會震碎空氣的蜜語甜言。

　　他放下了筆，把我從筆記本上撕了下來。我感到一陣撕扯的疼痛，他大概是要把我夾到哪本書裡去吧！或者把他的羞恥心和我一起揉成團扔掉。作為一頁紙，大抵就是這般命運了。

誰知他把我對折起來，再折了一個角，翻面又折了一個角。他這是要把我改造成什麼？怎樣都好，只要別在我身上動刀子。

我認命地任他折來疊去，漸漸變得立體，也因此從二維空間進入三維空間。沒錯，這意味著我不再只活在平面上了，我的眼睛處在更高維度，終於看見了自己的身體。如我所想，我身上密密麻麻地布滿了字，雖然不是多工整漂亮，但我油然而生一股成就感。其實很想仔細窺探一下他到底寫了什麼，但我忍住了，我得尊重這個十七歲男孩對我的信任。

然後，我被他改造成了一架紙飛機。

唉！這下糟糕了，變成紙飛機的結果和被扔進垃圾桶沒有兩樣！當我從窗口飛出去，就是從懸崖墜下。我一邊為自己淒涼的命運哀嘆，一邊整理視死如歸的心情。

他把我放到嘴旁哈了一口氣，然後揚起手，我便越出窗，飛了出去。

我曾數次躺在他的筆記本中仰望天空，天空有時是藍色的，陽光穿透它曬著我，暖暖的；有時是灰色的，雨點從窗口的細縫裡鑽進來躺在我身上，涼涼的。但這都是隔空的感受，我從來沒有真正地接觸過天空。而現在，我置身它的懷抱，被自由環繞。

他凝視著我，像一隻凝望天空的籠中鳥。他前桌的男生側過頭，看見了我，停下了手中的筆，視線跟著我一起飛翔。而那個原本在睡覺的男生，雖然還趴在桌上一動不動，但是正睜著炯炯有神的眼睛，把目光投到我身上，讓我懷疑他壓根就沒睡著。

我越飛越遠，但三個少年始終目不轉睛地追隨著我，他們在嚮往我的自由嗎？可是天空並不是無限的，我所感受、接觸的天空實際上只是有限的小小一塊啊。我還要被風翻飛戲弄，它一下子把我往高處吹，一下子又把我往低處推，不知道會去向何方，可能是樹梢，可能是地面，可能是水池。

可他們依舊望著我、追著我。我心中滋生出愧疚感，因為他們不知道我從窗邊離開的時候，悄悄捎走了他們的青春。他們的青春告訴我想要乘上我一同離去，我也警告了它們，我這孱弱的軀體承載不了太沉重的事物，也不可能長久地飛翔，永遠不會像真正的小鳥一樣，所謂自由只是片刻幻想。而且，我一旦起飛，很快就會不受控制地往下飄蕩。但它們說自己原本就不比我的生命更悠長，而且馬上就要迎來終結，就和我的命運一樣，倒不如在這最後

的時刻，譜寫最美的篇章。

在盤旋了幾回後，我終於輕輕地吻上了地面。

我仰望著天空，那是我再也回不去的地方。

突然，我看見了他，他從窗口伸出了頭，尋了一番，最終發現了我。

其實，我十分怕他露出失望的表情，因為我很明白，他是最想讓我飛得更久更遠的人，但我沒有做到。而且他要是知道我瞞著他帶走了他的青春，又會作何感想？

可是，他笑了。從二十分鐘前的親密無間到如今相隔幾十公尺的距離，我依然能將他的表情看得清清楚楚。

「沒想到飛了挺遠啊！」我聽到他這麼說。

唉，原來我白擔心了。不，是我記憶錯亂了。根本不是我擅自帶走了他的青春，而是他親自拜託我帶走的啊：就在他在我身上書寫的時候，就在他把我折成紙飛機的時候，就在他鬆手讓我離去的時候。另外兩個男生也是，當他們發現了遠去的我，就已經接納並寬容了我。

「嘿，再見了！」我對他說，「多虧了你，我擁有了短暫而美好的旅行。」

「再見了，青春。多虧了你，我的生命才變得完整而豐盈。」他對我揮了揮手。

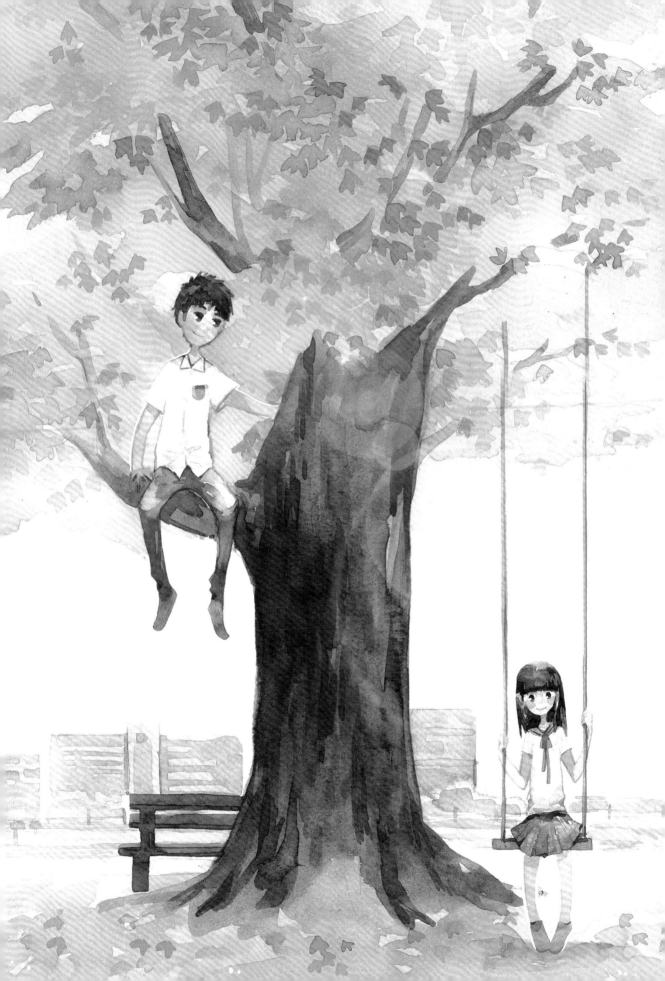

九月的初戀

我一個人的時候，總會去到河邊有一棵大樹的地方。

春天，它搖曳翠嫩的葉；夏天，它把雨染成墨綠；秋天，金黃的鱗片從它身上抖落；冬天，純白的雪花開滿枝椏。

我非常依賴這棵樹，從小就愛對它撒嬌——爬到它身上，占據它的臂彎。它見過我最狼狽的哭臉和最幼稚的笑臉，看著我紅腫的痘痘變成一道道皺紋。我撫摸著它飽經風霜的身體，那粗糙的樹皮沾著白露，濕潤了我枯槁的手。

它傍著這座城市唯一的河，河水在潺潺地流，人在或緩或急地走。河流往大海奔去，行人總有目的地，那慵懶地靠著這棵樹的我呢？我的生命又該往哪裡游？

秋天是尷尬的，憂鬱的氣場與蓬勃的春天完全相悖；比起綿長又熾熱的夏天，只是冷淡而無聊的撲克臉；若要論蕭瑟清冷，又不像冬天嚴酷地貫徹極端之美。此時，黃昏鋪陳在街道與河流，橘色罩在這棵樹上。活過漫長歲月的大樹，和仿佛永恆的太陽一起嘲笑著我的生命必有完結。我闔上雙眼，頭抵著大樹堅實的軀幹，任熱情漸行漸遠。

這時，我嗅到了桂花的香，被秋風從彼岸送來。這是一股羞澀而甜美的、令人懷念的青春的氣息。

「呵呵呵。」風鈴似的輕笑把我喚醒。
就在近處，有誰發現了我，而且在嘲笑我。
我側過頭向旁邊望去。
頭髮，光潔而順直，像熱巧克力從杯中流下；
側臉，微微低著頭，側顏勾出了蘋果的弧線；
領巾，紅色的絲帶，輕輕地飄起來又垂下；
鞦韆，她坐在鞦韆上，慢悠悠地蕩著晃著。

她轉過頭，與我的眼睛對上，窺見了我滿眼的好奇。我窘迫地移開視線，頭僵硬地轉到一邊。

「你又翹課了？」她的聲音像調了蜂蜜。

「你怎麼知道？」傳出一個翩翩少年的聲音。

循聲望去，一個白衣少年靠在大樹的臂彎裡。我這才發現，那少女剛才看的不是我這老頭子，而是那位少年。真氣，年輕的女孩子也開始無視我這種老頭子了。更氣的是，那個少年竟然搶了我兒時的地盤！不過，現在宣示主權毫無意義，因為我這身體哪裡還爬得動樹。

但我是知道這個少年的，我知道他為什麼會在這裡，因為許多年前我就是他。那青春期的不安定因子此刻正在他身體裡胡亂流竄，他常常翻過學校的圍牆，連書包都不背，叛逆心催促他頭腦空空地奔跑起來。他熱血衝動，偶爾與殘酷的現實展開博弈，無奈總像摔在地上的玻璃般傷痕累累，只有這棵大樹能給予他慰藉。

而今，在這清冷的九月，他遇見了青春裡除卻疼痛的那份美好。瞧，躲在樹上的少年和在樹下盪鞦韆的少女相遇了。

「我在學校裡就看到你翻圍牆，於是我跟著你出來了。」少女對少年說，「你像隻貓一樣地逃走時，我就想，我要捉住這隻貓。」

「這隻貓溜得好快，它溜進了撞球場，又竄到樓頂天台，然後跑到公園的長椅，最後爬上了大樹。」少女爛漫得像在講童話。

「你跟蹤我啊！」少年羞紅了臉，笑容像一顆沒被含穩的糖，一不小心就從嘴裡掉了出來。

我倒不覺得少年像貓，這個少女才是一隻貓。她的腳底有肉墊，去到少年身邊的時候靜悄悄的，而她的話語故作神秘，是青春期女孩特有的早熟，好似貓的囈語。

少女笑了起來，聲音又輕搖成一串風鈴。少年則語塞了，但我知道他已經被少女深深吸引。我想，他的心暫時癒合了傷痕，正雀躍而起，變成起舞的花瓣，紛亂地飄到了水面。

我看著他們倆，想起了自己的青春，那時候我的世界裡也出現過一位像貓的女孩。九月迎新晚會時，她在學校禮堂的舞台上，踮起腳尖，劃出優雅的弧線，那弧線變成拋物線，墜進我的眼裡。我對於愛戀的闖入毫無準備，因為不知道她的名字，我便吹了個響亮的口哨替代。我的目光緊緊追隨著她，就像被一隻貓牽引。貓在台上走位，然後跳到台下，最後沒入幕後。自始至終這隻美麗的貓都沒有看我一眼。

夕陽在大樹背後張開薄薄的橙色羽翼，天使即將為年輕生命饋贈一份青春的禮物。於是，我挪開了腳步，退出了少年和少女的世界，把他們永遠地留在了那棵大樹潑灑的熠熠生輝的金色中。那是他們的秋天。

　　我沿著河岸信步，一葉一葉的枯黃被我踩出噼噼啪啪的聲響，清脆動聽。我那先前冰涼的手指，漸漸有了暖意，大概是我的心有點熱起來了吧，在看見那對少年和少女之後，在貓一樣的女孩回到我的記憶之後，在永久離去的青春又復甦之後。

　　說起來，青春裡那位貓一樣的女孩，儘管我一直沉默地追尋著她，但她還是在某一刻忽然從我生命中消失了。也許是趁著畢業照拍下之時，也許是藉著下課十分鐘的空隙，她就匆匆帶走了一段時光，而時光也匆匆帶走了她。她和時光都有貓爪一樣的腳，柔軟而輕盈，神秘而遙遠。

　　九月，秋日，我在走向孤獨的遲暮時短暫地停了一會兒。因為在大樹下截獲了一段青澀又甜美的故事，因為重遇了早已逝去的青春裡的那溫柔的初戀。

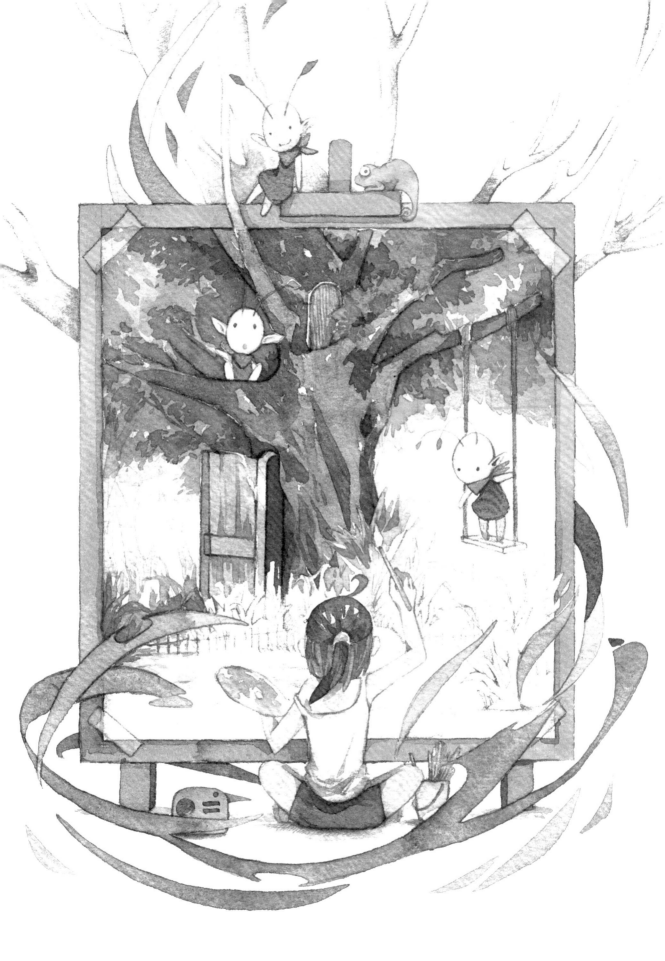

畫

我想說的，並非幻想，而是事實。

這得從我祖父去世的事說起了。

祖父去世後，我開始整理他的遺物。祖父家裡有一個儲物間，堆放了不少雜物。推開儲物間門的一剎那，撲面而來的就是嗆鼻的灰，像外面正在肆虐的沙塵暴。蜘蛛網攀爬在牆角，纏住了死寂的遺物。這儲物間別說其他人了，怕是連祖父自己都多年沒進來過了。

儲物間裡堆滿了大大小小的畫作，像書一樣陳列著，有的作品裱框了，有的則只是一張泛黃的畫紙。另外還有廢棄的畫框和作畫工具遺落在各個角落，包括筆、顏料、調色盤等。鐵的生了鏽，木的便發了霉，陳舊的味道複雜地彌漫在空氣中。據說，祖父生前是一位出色的畫家，年輕時創作慾頗盛，為此曾兩度周遊世界，能留下這麼多畫作自然在情理之中。

但是，祖父在世時，我從沒見過他畫畫，似乎從某時起，他就放棄了畫畫。在他垂垂老矣的歲月裡，我曾試著問過他為何不畫了，他一聲長嘆，說：「世間已經沒有我想畫的事物了。」

他之所以這麼說，並非江郎才盡或是對畫畫失去了興趣，而是因為現在的世界比起祖父年輕時，早就發生了天翻地覆的變化。實際上，目前在這個地球上，大多你們能想到的蟲魚鳥獸、花草樹木，都已經滅絕。現實遠比虛擬故事更荒誕，安逸和懶惰限制了人類的想像。不要懷疑，那些原本在電影和小說裡才能看到的情節，說發生就發生了，毫無預兆又像是早有預謀。有人說是此前連續數千年人類對地球的過度開發和污染累積而導致的，有人說是無休無止的戰爭終於促成了地球的毀滅，甚至有人說是外星生命的入侵導致了一場星球大戰……現在是哪個紀元，是哪一輪文明，哪一代人類？唯有歷史本身才記得清了。不過，這災難早在我出生之前更遙遠的時代就已經發生了，所以我生來接觸的就是早已殘破的世界。祖父對這個地球嗤之以鼻，說它就像一把撐在宇宙的破傘，再來一陣風，就散了。

「那以前的地球是什麼樣的呢？」我問祖父。
「不說地球了，你沒法想像的。就說我們家吧！現在家門口光禿禿的，連荒草都沒有吧？但是在過去，家門前圍了一片花園，花園邊上長了一棵榕樹，那榕樹又大又茂盛。大人們在樹枝上掛了鞦韆，我小時候就站在鞦韆上，盪啊晃啊……」他漸漸陷入了回憶，又突然住了口。
「你沒法想像的。」沉默幾秒後，他再次開口竟然是重複之前的話。

他的話讓我又氣又難過。是啊，我不能想像，因為我沒見過真正的花園，也沒見過真正的榕樹，這世界本來該有的美我全都沒有見過。但這該怪誰呢？怪我的出生姍姍來遲，還是怪人類的進步沒能趕上毀滅的速度？

回憶是幽暗的，像儲物間，像我生存的世界。我收整著祖父的畫作，整理著他無望的回想。我對那些畫的內容完全沒有興趣，就算它們對於我來說就像異世界的產物和歷史遺跡，但我不願去懷念已然消失之物，因為我不曾擁有它們，未來也無法擁有。

我翻出了一張巨大的畫布。那畫布實在太大，我光是把它無損地從角落裡拖曳出來，就廢了好一番力氣。到底是什麼畫，至用上這麼大一張畫布？我把畫布舒展開，畫面沒有上色，只描了線。但我看得出有一排低矮的籬笆，關不住繁密的野草，它們圍繞著粗壯的樹幹，樹幹往上生長，向四周張開了手，上面密密麻麻地擠著樹葉，其中一根樹枝上還垂著鞦韆。什麼嘛，只是一幅普通得不能再普通的風景畫……非要說特別的，就是畫上唯獨有三個小人塗了色，似乎是什麼精靈，他們一個躲在樹上，一個蕩著鞦韆，還有一個在草叢裡打滾。不明所以的畫……我站起身，重新把畫布卷起來吧，我想。

「請等等！」有個聲音從畫裡傳來。沒錯，我很確定是畫裡的聲音，因為那三個小精靈動了起來。
「哇！」我嚇得不輕，一鬆手，畫布「啪」地掉在地上。
「是幻覺吧？」我做了個深呼吸，試圖讓自己冷靜下來。
然而，不是幻覺，我看到那三個小精靈竟然從畫卷上爬了出來！他們是活生生的！
「真是的，好不容易有人打開了這幅畫，怎麼說摔就摔呢？」「剛才這一摔痛死我了。」「是誰把我們叫醒的？」他們三人自言自語起來，完全不顧我這個當事人在一旁由於太過震驚而僵成了石像。
「是你嗎？」他們中的一個終於注意到了我。「你是誰？」
「這話該我問你們吧？」我猜他們可能是上一輪地球文明中倖存的生物。
「我們是森林的精靈啊！」他指著地上的畫卷說，「但這幾十年來都躲在這幅畫裡，為了躲避地球之前的災難。」
「這不是一幅簡單的畫。」另一個精靈說，「它是半成品，如你所見並沒有上色。實際上它壓根沒畫完，在大榕樹上還有藍天和星空，在野草的邊際還有溪流，在遠方還有雪山……它本來是一幅浩瀚的巨幅之作，如今只剩下這麼一小塊。」一小塊？然而對我這井底之蛙來說，這已經是我見過的最大的水彩畫。
「所以我們一直在等下一個打開它的人，必須由他來完成這幅畫。」第三個精靈說。
我原本還搞不清楚，但最後這句話卻讓我如夢初醒——「下一個打開他的人？」
「就是你啊！」他們一起指向了我。

果然，現實比故事荒誕多了。

此刻，我竟然坐在巨大的畫架前，它足足有三個我這麼高，五個我那麼寬。而那幅被我評為「普通」的風景畫就貼在這畫架上，四個角用膠帶固定著，粗糙而拙劣。精靈們把祖父儲物間裡廢棄的工具拿了出來，竟拼湊出了一套完整的畫具。他們甚至為我調好了調色盤，把畫筆親自送到我手上。

　　「將它完成吧！」他們的語氣不容我有所質疑和拒絕。
　　「可是，我根本不會畫畫啊！」我早就欲哭無淚了，「為什麼我一定要做這種事？」
　　「為了找回失落的東西。」精靈說，「你們人類在上一輪文明中，就是因為連安安靜靜地畫畫都做不到，才引發了災難，以至於把地球搞成這副慘狀。」
　　我簡直不能理解這其中的邏輯。
　　「你們人類啊，擁有悠久的歷史，歷經滄海桑田，卻好生是非，重複作惡。締造了燦爛的文明，又一度摧毀；創造了詩、音樂、戲劇、美術，又一度忘卻；享受著陽光，被大地哺育，卻一度恩將仇報。你們一面熱愛著學習，一面鍾情於墮落，最後落得這番悲慘的境況。」精靈很嚴肅地說著這些話，「你們自己作孽就罷了，卻又愛把其他萬物一起拖下水。你們要自毀便自毀吧，把我們也毀滅算什麼呢？」

　　「你瞧，這幅畫沒能上色吧？那是因為在它被完成之前，古老的大榕樹、無辜的野草，還沒來得及被畫出的藍天白雲、山川湖海，全被你們人類破壞殆盡了！你雖然沒見過花園也沒見過榕樹，但你一定身處在污染和虐殺、戰爭和掠奪中。走出這個房間，外面是瘋狂的沙塵暴；走過街道，是饑餓的人們在搶奪食物；翻過遠處的山，你會看到硝煙漫天，鮮血四濺。」

　　「而棲息於此的我們，早就無處可去，無處可逃，只能躲進畫裡。可是這畫如同牢籠，把我們的靈魂也一併封印在了這裡，然後被遺忘在漫漫時光裡，被捨棄到誰也不來的角落深處⋯⋯」

　　「這不是你的錯，但你的無知卻是錯。你不應該獨享安逸，你不應該逃避錯誤。」

　　他們在控訴我，控訴世界上倖存的每一個這樣的我，控訴身為人類的我們。

　　「那我到底能做什麼來彌補？」我愧疚地問。
　　「把這幅畫給畫完。」精靈們說。

我忐忑地把毛筆沾些顏料，第一種顏色是「綠」，一種原始的顏色。就在我將筆觸碰到畫卷的那一刻，我的手自己動了起來！它切換了神經，脫離了我大腦的支配，被植入了新的操作系統，讓我一個繪畫的門外漢瞬間獲得了高超的繪畫技能。

隨著顏料不斷在畫卷上潑灑、填滿，畫中的線條不斷向四面延伸，樹木的枝幹、細密的荒草……它們延伸出了畫卷，長到了畫架之外，並沿著畫架到了地面、牆上、天花板，然後爬出了房門、窗戶……精靈們看到這一切，狂喜不已，他們歡呼著、雀躍著。

而我，完全無法停止畫畫的手，不斷地畫著，描了線，就開始上色，上了色，又接著描線……畫卷上的事物越畫越多，畫面擴展得越來越廣，我的筆將幾平方公尺的畫布畫滿後開始往外游走……最重要的是，我畫什麼，現實裡就生出什麼，我每畫一點，現實中就多長出一點。當我畫出了美麗的藍天，那天空就把藍色擴散開；當我畫了河流，那清澈的水就潺潺地流起來；我畫出了早已不存在的動物，它們蹦出了窗台；我畫出了從未見過的植物，它們就肆意生長起來……

我越是認真畫，就越認定這幅畫永遠沒有畫完的一天。當這個房間已經無法裝載我的圖畫，那我就必須走出去，到外面去接著畫。我還必須畫出安寧的小鎮、畫出璀璨的城市、畫出和平的人們、畫出斑斕的生活……

祖父啊，你曾說你再也沒有想要畫的事物，我也曾說自己對你的畫作毫無興趣，但現在我得坦白告訴你，我像年輕時的你一樣，愛上了畫畫，甚至有太多想畫的了。我想把整個世界畫下來，那些我們失去的，我都要尋找回來；那些我們破壞的，我都要彌補回來；那些我未曾見過的，我都要去見識；那些後人不可想的，我想為他們創造。

我知道，我將永遠無法停下手中的畫筆，永生都這麼畫下去，直到世界盡頭，直到生命終結。

看吧！現實果然比故事荒誕太多。

前面講了人物、植物、場景、動物的畫法，那麼現在，就把這些單個的元素組合在一起，完成一幅比較複雜、完整的插畫吧！

這張圖是想畫一個在畫畫的女孩，她用畫筆畫出夢幻的效果。所以，在構圖上，將她的畫紙裡的大樹、精靈畫出紙框。因為是正在畫的畫兒，所以，有的地方並沒有上顏色，表現出正在畫的過程。

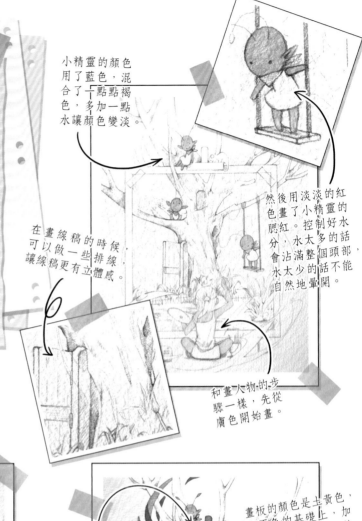

小精靈的顏色用了藍色，混合了一點點褐色，多加一點水讓顏色變淡。

在畫線稿的時候，可以做一些排線，讓線稿更有立體感。

然後用淡淡的紅色畫了小精靈的腮紅。控制好水分，水太多的話會沾滿整個頭部，水太少的話不能自然地暈開。

和畫人物的步驟一樣，先從膚色開始畫。

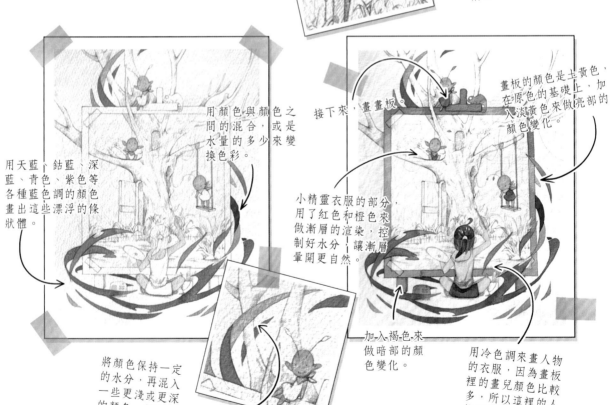

用顏色與顏色之間的混合，或是水量的多少來變換色彩。

用天藍、鈷藍、深藍、青色、紫色等各種藍色調的顏色畫出這些漂浮的條狀體。

接下來，畫畫板。

畫板的顏色是土黃色，在原色的基礎上，加入淡黃色來做亮部的顏色變化。

小精靈衣服的部分，用了紅色和橙色來做漸層的渲染，控制好水分，讓漸層暈開更自然。

加入褐色來做暗部的顏色變化。

用冷色調來畫人物的衣服，因為畫板裡的畫兒顏色比較多，所以這裡的人物顏色就設計得比較簡單。

將顏色保持一定的水分，再混入一些更淺或更深的顏色，讓顏色變化更豐富！

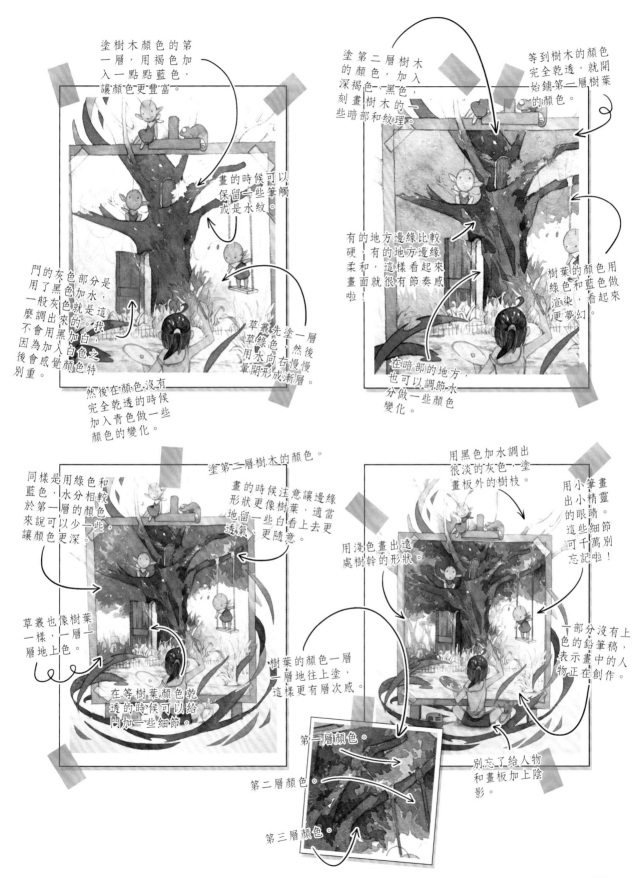

塗樹木顏色的第一層，用褐色加入一點點藍色，讓顏色更豐富。

畫的時候可以保留一些筆觸或是水紋。

門的部分是用了黑色加灰色來的。這就是灰色，就是黑色加入白色之後調出來的顏色。我一般不會用黑色加入白色，因為之後會感覺特別重。

草叢先塗一層草綠色，然後用水向右慢慢暈開形成漸層。

然後在顏色沒有完全乾透的時候加入青色做一些顏色的變化。

塗第二層樹木的顏色，加入深褐色一黑色，刻畫樹木的一些暗部和紋理。

等到樹木的顏色完全乾透，就開始鋪第一層樹葉的顏色。

有的地方邊緣比較硬，有的地方邊緣柔和，這樣看起來畫面就很有節奏感啦！

樹葉的顏色用綠色和藍色做渲染，看起來更夢幻。

在暗部的地方，也可以調節水分做一些顏色變化。

同樣是用綠色和藍色，水分相較於第一層的顏色可以少一些，讓顏色更深。

塗第二層樹木的顏色。

畫的時候注意讓邊緣形狀更像樹葉，適當地留一些白，看上去更透氣、更隨意。

草叢也像樹葉一樣，一層一層地上色。

在等樹葉顏色乾透的時候可以給門加一些細節。

樹葉的顏色一層一層地往上塗，這樣更有層次感。

用黑色加水調出很淡的灰色，塗畫板外的樹枝。

用小筆畫出小精靈的眼睛。這些細節可千萬別忘記啦！

用淺色畫出遠處樹幹的形狀。

一部分沒有上色的鉛筆稿，表示畫中的人物正在創作。

別忘了給人物和畫板加上陰影。

第一層顏色。

第二層顏色。

第三層顏色。

天使的溫柔

我坐在她的床頭，垂著頭打瞌睡。

「喂，禿頭，別睡了快來幫幫我！」一個聲音把我從淺眠中叫醒，是從她的懷抱裡傳出來的。我定睛一看，被她緊緊抱住的兔子玩偶正努力從她的臂彎裡鑽出頭，輕聲對我喊道：「勒得太緊了，難受！」

我的那位朋友，是一隻兔子布偶。他那圓圓的頭正擠壓在她的懷裡徹底變了形，只剩兩隻耳朵傻傻地矗立著。黑暗中，她的眉頭皺在一起，抱著兔子先生的手臂不自覺地夾緊，嘴裡嘟囔著什麼。可能是做惡夢了吧，我想。

我沿著床頭滑到床上，小心翼翼地挪動著，生怕把她驚醒。輕輕繞到她身前，用力把兔子的兩隻耳朵往外拉扯。哪知她突然翻了一個身，把兔子一起帶到了另一側，但絲毫沒有要鬆手的意思。結果，我廢了好一番勁兒，才把兔子從她懷裡救出來。即便她在睡覺時很任性，但我和兔子不會怨她，一來因為我們是她忠誠的朋友，二來她需要加倍呵護。

傍晚，她放學回家，推開房門，慌慌張張地進來又關上，和平時不同，她把書包抱在胸前，用外套掩住了一半。當她把外套脫去，我才看見書包被簽字筆塗了個亂七八糟，而從書包裡抖落出來的課本，同樣是一張張慘不忍睹的臉。她起先還哭了會兒，發洩後默默將課本整理好。到後來她就不做聲了，像是一尊靜默而孤寂的雕像，直到睡去。

我和兔子不知道她到底發生了什麼，雖然我們想和她談談心，但沒辦法，我們只是布偶，每天安逸地在她的房間裡生活。這裡溫暖、乾淨、明亮，仿若一個小小的天堂——蛋糕般柔軟的床、被花香浸染的枕頭、閃著月光的燈、繁星閃爍的窗簾、殘留泥土氣息的桌椅……只要有她在，這裡就洋溢著快樂和鮮活，她哼哼歌、說說話，聲音就會變成棉花糖，連空氣都變得柔軟而甜美了。世界上最可愛的天使，生長在無憂無慮的天堂，竟會被憂鬱和苦痛襲擊——我和兔子先生無論如何也難以接受這樣的現實。

兔子說：「我們可以去問問童話書，或許她知道什麼。」我贊成了他的提議。

我和兔子先生輕輕敲著書櫃門的玻璃窗。「什麼事？」她最愛的那本童話書朦朦朧朧地醒了過來，她見到是我們，說：「請進來說吧，不過得小聲點。」得到允許後，我和兔子先生打開書櫃門，貓進了書櫃裡面。

「童話書啊，請告訴我們，我們的天使究竟怎麼了。」我和兔子請求道。

「原來你們在擔心她。」童話書說。

「那是當然！難道你不擔心嗎？」

「我擔心啊。但我知道這是無可奈何的事。」

「為什麼？」

「因為即便是在童話裡，也有很多這樣令人厭惡的事發生。」

「比如？」

「比如被毒殺的白雪公主、被囚禁的長髮公主、被家人壓迫的灰姑娘、被趕去放鵝的牧鵝姑娘……」她一個個細數起來。「不知道為什麼，越是美好的人，越會遭到傷害和欺凌。就像……」

「就像我們的天使一樣。」兔子接過童話書的話,「我知道了,她被欺負了。」

「欺負?」我依舊不解,「欺負是什麼意思?」

「禿頭,你真笨,所謂的‘欺負’就是你被上一個主人把頭髮拔掉,我則被他扭斷了耳朵,然後我們被他扔到路邊,任另一個人一腳踹進垃圾堆!」兔子用耳朵狠狠拍了一下我的木頭腦袋,「而他做這些事的原因,只是無聊,想找樂子消遣。」

是嗎?原來那就叫作「欺負」。可那不是人類日常行為的一種嗎?以造作掩飾暴戾、以玩心粉飾殘忍、用笑容藏匿惡意、將施暴偽裝成自保,無法戲弄自己,便發洩在別人身上……我遇到過的每一個人類,幾乎都有這樣的個性,早就見怪不怪。唯獨天使不是這樣,她拯救了我們,縫補了我們的傷口,又把我們收留在天堂,如此的溫柔和善良,讓我無法相信她是人類。

「她之所以被欺負,正是因為她太溫柔善良。」童話書說「她的心像羊絨一樣柔軟而親切,又像大海一樣寬廣而包容。這樣的人寧可自己受傷,也不願意傷害別人。」

「可是,她的溫柔和善良造成了她的弱小和孤獨。」兔子先生的耳朵耷拉著,「惡意等待的就是這樣的人性漏洞。」

「不,這並非她的過錯,更不意味著她應該被傷害。」我不能認可兔子先生的隱忍,「外在和性格是人的兩層表象,而人真正的內核還在表象之下,那是心的本質。如我們所知,她的心一直保持溫柔和善良,純潔無垢,我們沒有任何理由去責備她。而有人踐踏了她的心靈,將之醜化為懦弱,還用利刃去割削她的羽翼,那才是惡的源頭,理當被懲罰。」

「你說得也沒錯。」兔子說,「但世間的殘酷並不會消失。她若藏匿在自己溫柔的貝殼之中,就會任由浪花拍打、寒風酷暑肆虐、爬蟲和螃蟹戲耍,卻無法做任何改變。漸漸地,她將再也不敢走出貝殼,看不到藍天、嗅不到花香、聽不到音樂,她的世界只剩下閉塞與黑暗,直至貝殼被風化成脆弱的灰。而那時候她再也沒有庇護之所,最終成為孤獨的流浪者。」

這是沒有判決的辯論,我和兔子都圍困於大道理卻沒有方法論,雙雙啞口。

「把我搬到她身邊去吧!至少還有我們能做的事。」童話書劃破靜寂,提出了這樣的要求。

我和兔子一起背起童話書,將她送到天使的床上。我把床頭的檯燈打開,讓杏黃的燈光灑滿她的房間。在光亮中,我才發現她的臉上留著淺淺的淚痕,像乾涸掉的小溪。她慢慢睜開眼睛的時候,童話書便搧動起翅膀,像無數只重疊到一起的蝴蝶,在她眼前紛飛著。

兔子已經回到枕頭邊,那是他最初的位置,而我也坐回了床頭,低垂著腦袋。我和它都一動不動。實際上,回歸原處的只是我們的身體,而我們的靈魂,已經進入到童話書裡。就在書頁翻動之時,我和兔子的靈魂借由童話書上的文字力量,共同幻化成了一位精靈,從書裡冉冉飄出。

她的額頭滲著薄薄輕汗，看來先前的噩夢還殘留在她的意識裡。她盯著眼前的精靈，雙眼瞪大，嘴也合不上。我們伸出手，撫摸到她的頭髮，她微微一哆嗦，那細軟又微濕的頭髮顫了一下，像一隻膽怯的小貓，令我們真正體會到了她的柔弱和嬌小。或許，天使和人類都沒有我們想像中那般強大，曾經對我使用暴力的人即便此刻出現在我面前，也不再是我記憶裡恐怖的龐然大物。

　　我們試著靠近她，她沒有躲閃，反而漸漸露出了笑容，眼睛裡閃著璀璨的光，投在我的臉上。即便她的心已經有了裂痕，也依舊像玻璃一般透明，一如既往地折射著光亮。

　　我們應該如何幫助她？童話書說，可以把她沒有看完的童話的結局告訴她，因為每個故事都是完美結局，而她應該去相信童話。但是，我們明明知道現實終究不是那麼完美，而她總有一天會知道真相，就像我和兔子的身體永遠殘留傷疤，而她的淚痕還印在臉頰。更現實的是，我和兔子心知肚明，即使幻化為精靈，也無法真正幫助她，我們只能傳遞微不足道的心情，默默陪伴她。因為，我們並不是人類，我們沒有真正的孤獨、沒有絕對的強弱、沒有善與惡的鬥爭，也不會陷入煩惱和掙扎。

　　我們攬過她的肩膀，讓她可以依偎著懷抱，就像她平時抱著我們一樣。這樣一來，至少我們還能幫她消除先前噩夢留下的恐懼。

　　黎明在即，第一道光漸漸撕開天際。天很快就會亮，新的一天又要開始。我們的天使啊，你總會走到陽光下，去看清人心百態，在面對人性時百思不得其解，面對正與反、對與錯、獎與罰時，又不知如何是好。可是，如若不這樣，你將永遠無法成長。而即便這樣，我們也願你的心永遠不被污染。且讓我們給予你這樣矛盾的祝福吧！

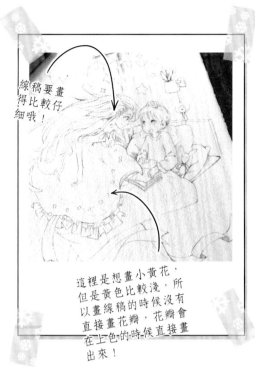

線稿要畫得比較仔細哦！

這裡是想畫小黃花，但是黃色比較淺，所以畫線稿的時候沒有直接畫花瓣，花瓣會在上色的時候直接畫出來！

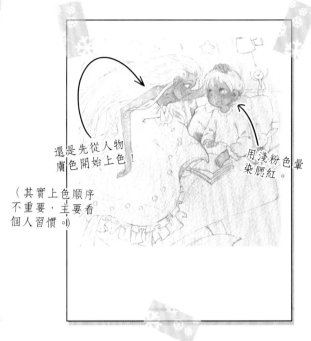

還是先從人物膚色開始上色！

（其實上色順序不重要，主要看個人習慣。)

用淺粉色暈染腮紅。

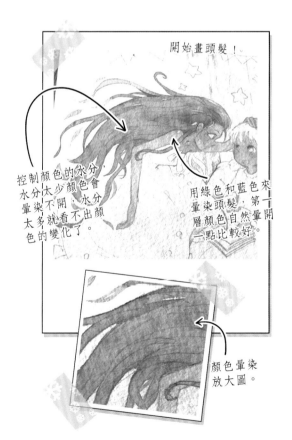

開始畫頭髮！

控制顏色的水分，水分太少顏色會暈染不開；水分太多就看不出顏色的變化了。

用綠色和藍色來暈染頭髮，第一層顏色自然暈開一點比較好。

顏色暈染放大圖。

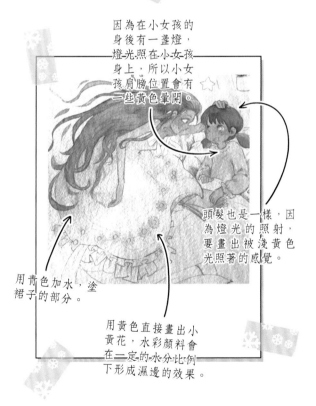

因為在小女孩的身後有一盞燈，燈光照在小女孩身上，所以小女孩肩膀位置會有一些黃色暈開。

頭髮也是一樣，因為燈光的照射，要畫出被淺黃色光照著的感覺。

用青色加水，塗裙子的部分。

用黃色直接畫出小黃花，水彩顏料會在一定的水分比例下形成濕邊的效果。

接著，開始為頭髮上色。

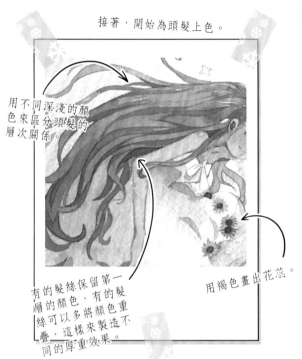

用不同深淺的顏色來區分頭髮的層次關係。

有的髮絲保留第一層的顏色，有的髮絲可以多將顏色重疊，這樣來製造不同的厚重效果。

用褐色畫出花蕊。

用藍色加入一點褐色來畫裙子的褶皺部分，然後按照裙子的飄動方向，用水慢慢暈開。

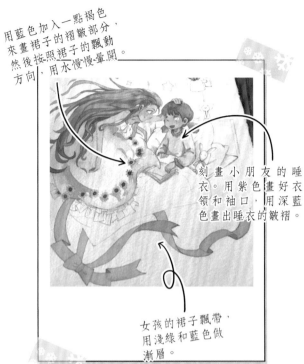

刻畫小朋友的睡衣。用紫色畫好衣領和袖口，用深藍色畫出睡衣的皺褶。

女孩的裙子飄帶，用淺綠和藍色做漸層。

整幅圖的主要顏色就是藍色和綠色，所以背景的小彩旗也用了藍綠相間。

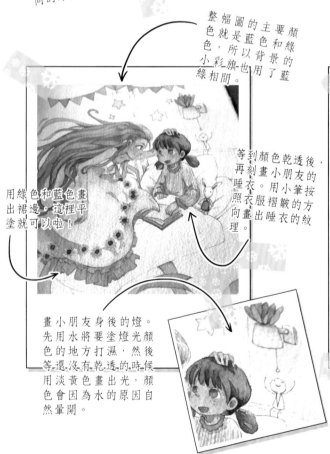

用綠色和藍色畫出裙邊，這裡平塗就可以啦！

等到顏色乾透後，再刻畫小朋友的睡衣。用小筆按照衣服褶皺的方向畫出睡衣的紋理。

畫小朋友身後的燈。先用水將要塗燈光顏色的地方打濕，然後等還沒有乾透的時候用淡黃色畫出光，顏色會因為水的原因自然暈開。

用綠色畫出小黃花的葉子。

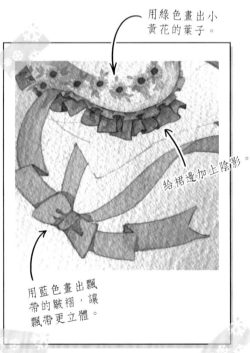

給裙邊加上陰影。

用藍色畫出飄帶的皺褶，讓飄帶更立體。

塗被子的顏色。

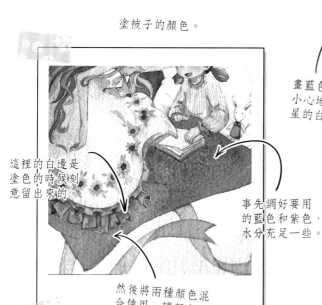

這裡的白邊是塗色的時候刻意留出來的。

事先調好要用的藍色和紫色，水分充足一些。

然後將兩種顏色混合使用，讓顏色自然地融合在一起產生顏色變化。

畫藍色的窗簾，小心地留出星星的白邊。

有光照的地方就用水慢慢暈開，讓藍色和黃色混在一起。

用褐色畫出床頭的木板陰影，不需要太多的顏色混合，用水來控制顏色的深淺，能看清楚床頭的立體感就可以啦！

枕頭的陰影顏色是淺灰色，用水將顏色暈染開來。

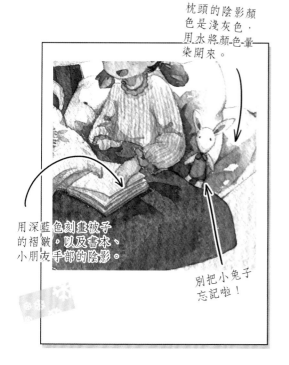

用深藍色刻畫被子的褶皺，以及書本、小朋友手部的陰影。

別把小兔子忘記啦！

用深藍色處理窗簾的褶皺，用水暈開讓顏色更自然柔和。

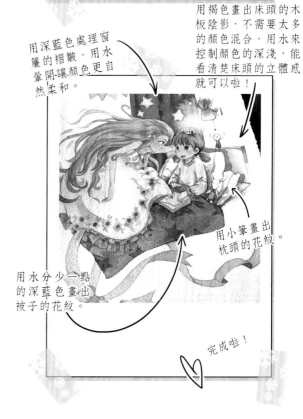

用小筆畫出枕頭的花紋。

用水分少一點的深藍色畫出被子的花紋。

完成啦！

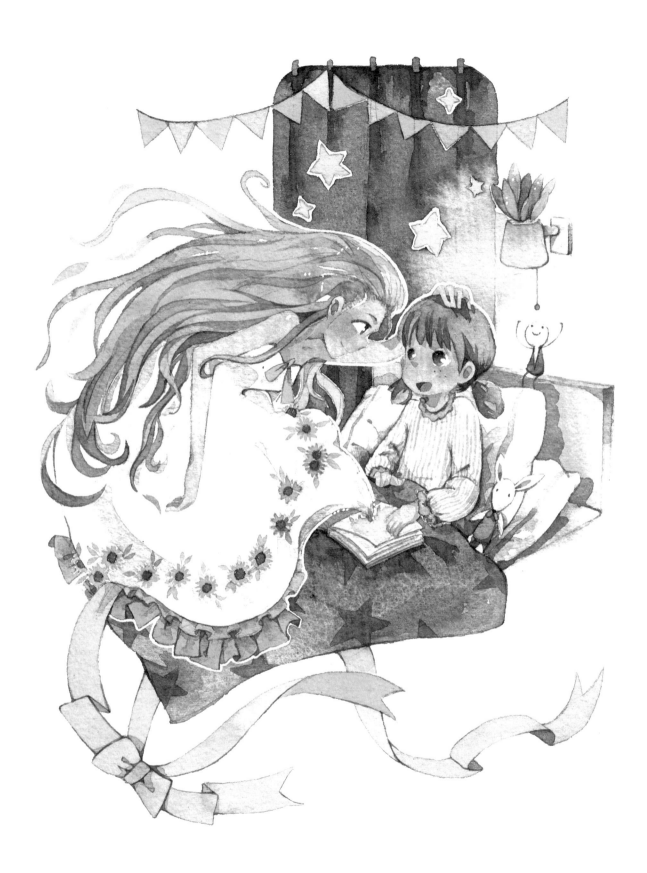

　　畫水彩充滿了自由和挑戰，每一筆既隨性又考驗著作者的作畫邏輯，你將在創作中慢慢領略到它的魅力。畫水彩的理論技巧固然有很多，但畫畫的重點還是在於心情——只要喜歡就動筆，感到開心就要堅持，有熱情就能享受。畫畫很公平，付出多少就能收穫多少，畫技是一把測量成長軌跡的尺，持續、勤奮地練習總會有相應的回報。不過，壓力和限制大可不必有，輕鬆、自然、自由地去作畫就好，盡情享受這些只屬於自己的時間和空間吧！

我的水彩記事--隨手畫出清新小時光

作　　者：麥刻風
企劃編輯：王建賀
文字編輯：江雅鈴
設計裝幀：張寶莉
發 行 人：廖文良

發 行 所：碁峰資訊股份有限公司
地　　址：台北市南港區三重路 66 號 7 樓之 6
電　　話：(02)2788-2408
傳　　真：(02)8192-4433
網　　站：www.gotop.com.tw
書　　號：ACU079300
版　　次：2019 年 10 月初版
建議售價：NT$299

授權聲明：本書簡體版名為《當他們從我面前走過：小麥的手繪水彩時光（全彩）（含附件 2 份）》，978-7-121-34163-2，由電子工業出版社出版。版權屬電子工業出版社所有。本書為電子工業出版社獨家授權的中文繁體字版本，僅限於台灣、香港和澳門特別行政區出版發行。未經本書原著出版者與本書出版者書面許可，任何單位和個人均不得以任何形式（包括任何資料庫或存取系統）複製、傳播、抄襲或節錄本書全部或部分內容。

商標聲明：本書所引用之國內外公司各商標、商品名稱、網站畫面，其權利分屬合法註冊公司所有，絕無侵權之意，特此聲明。

版權聲明：本著作物內容僅授權合法持有本書之讀者學習所用，非經本書作者或碁峰資訊股份有限公司正式授權，不得以任何形式複製、抄襲、轉載或透過網路散佈其內容。

版權所有 ● 翻印必究

國家圖書館出版品預行編目資料

我的水彩記事：隨手畫出清新小時光 / 麥刻風著.-- 初版.-- 臺北市：碁峰資訊, 2019.10
　面；　公分
　ISBN 978-986-502-311-9(平裝)
　1.水彩畫　2.插畫　3.繪畫技法
948.4 108016964

讀者服務

● 感謝您購買碁峰圖書，如果您對本書的內容或表達上有不清楚的地方或其他建議，請至碁峰網站：「聯絡我們」\「圖書問題」留下您所購買之書號及問題。(請註明購買書籍之書號及書名，以及問題頁數，以便能儘快為您處理)
http://www.gotop.com.tw

● 售後服務僅限書籍本身內容，若是軟、硬體問題，請您直接與軟、硬體廠商聯絡。

● 若於購買書籍後發現有破損、缺頁、裝訂錯誤之問題，請直接將書寄回更換，並註明您的姓名、連絡電話及地址，將有專人與您連絡補寄商品。